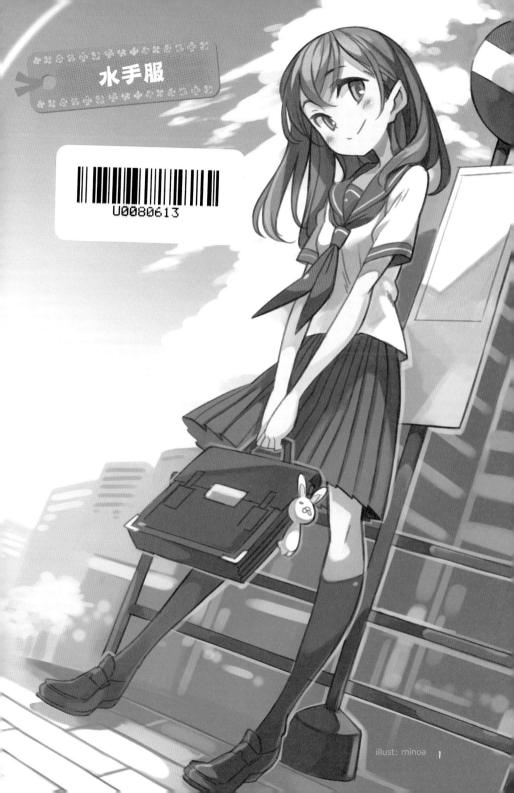

U0080613

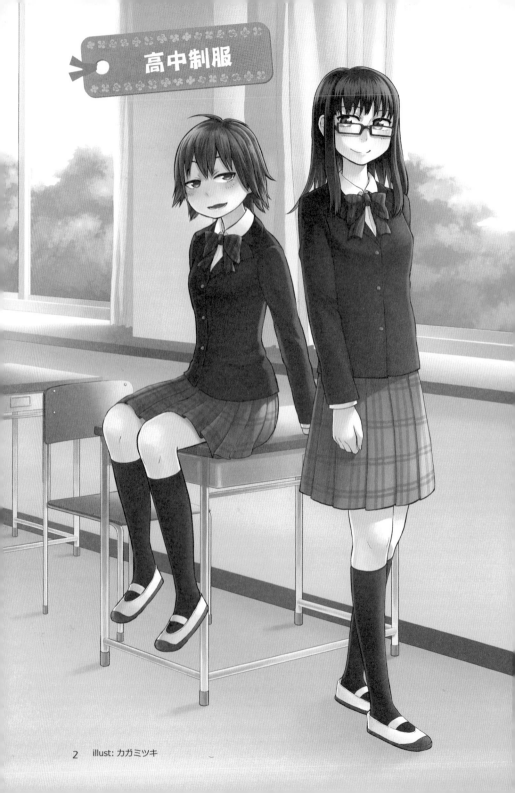

高中制服

illust: カガミツキ

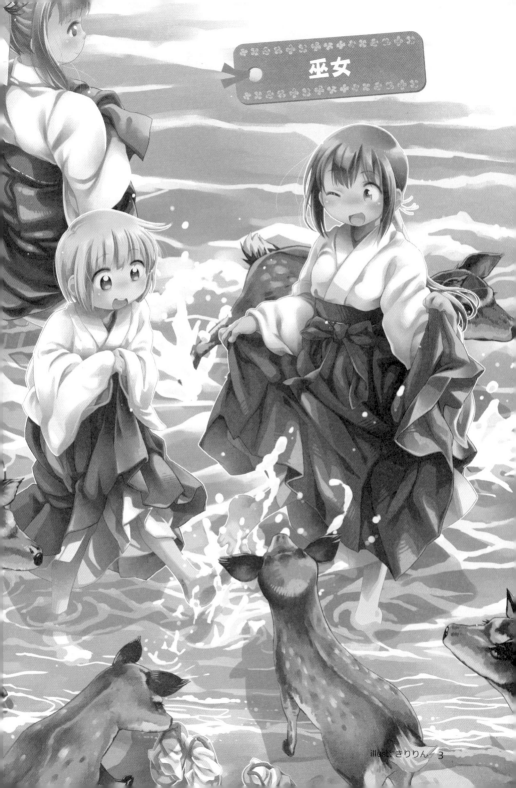

巫女

illust: きりりん 3

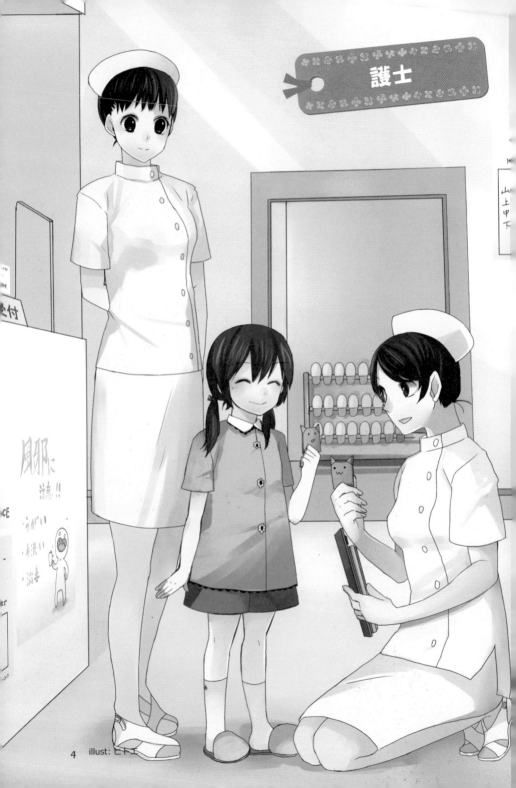

護士

4　illust: ヒトヱ

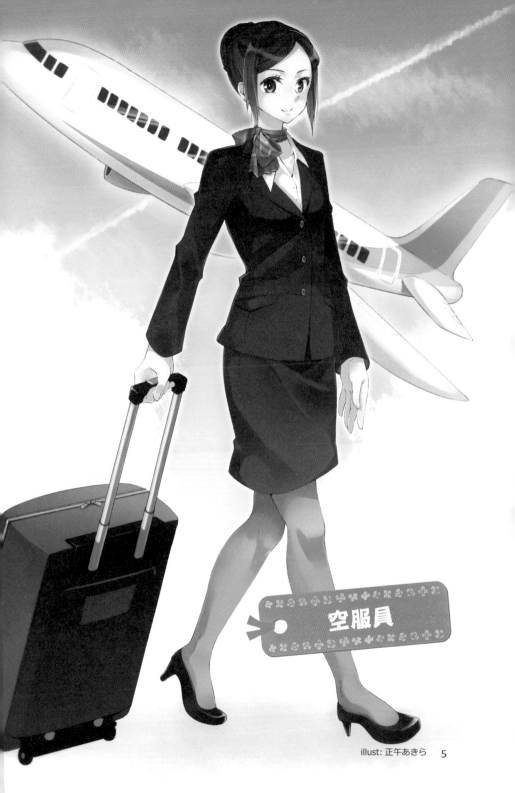

空服員

illust: 正午あきら　5

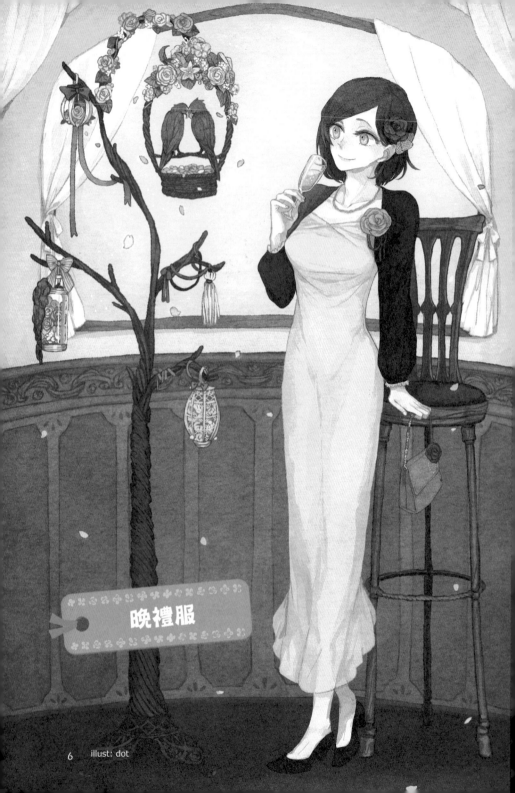

晚禮服

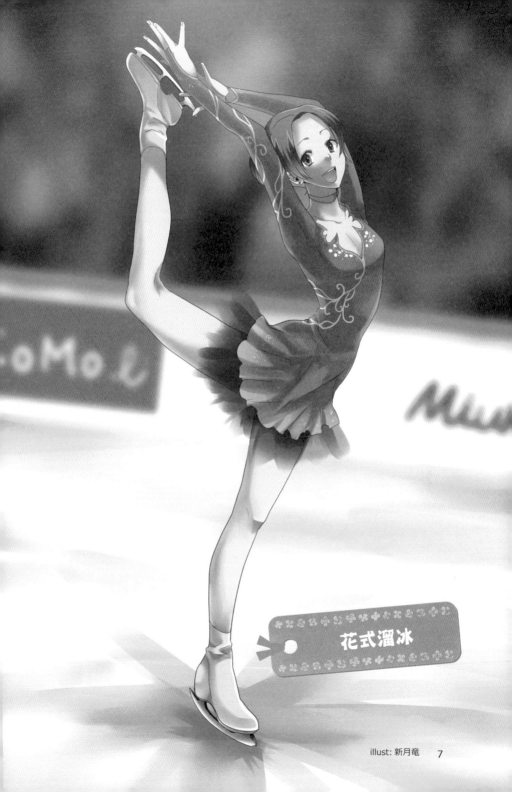

花式溜冰

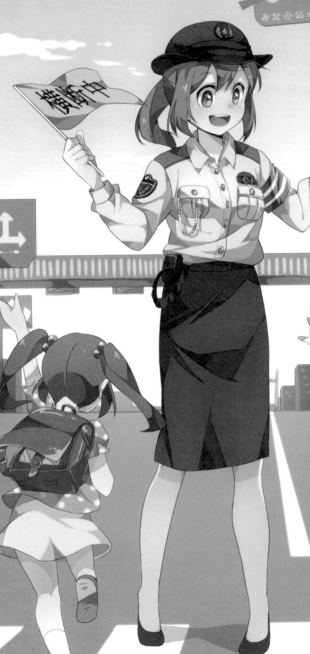

警官

illust: 宗正うみこ

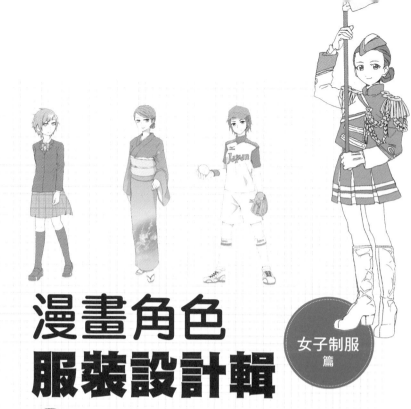

漫畫角色
服裝設計輯

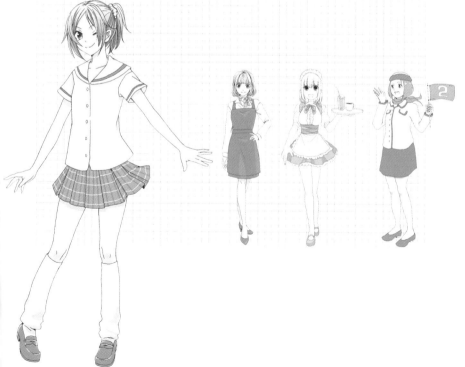

Contents

前言…15

學生制服

水手服
（夏）…16

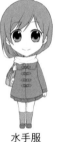

水手服
（冬）…17

各種水手服 …18

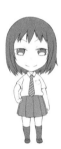

西裝制服（夏）
…20

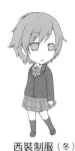

西裝制服（冬）
…21

各種西裝制服
…22

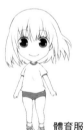

體育服（舊）
…24

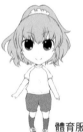

體育服（新）
…25

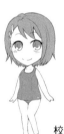

校用泳裝
（舊）…26

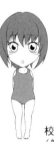

校用泳裝
（新）…27

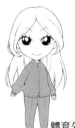

體育外套 …28

幼稚園 …29

小學生 …30

中學生 …31

＊ 各種水手服的畫法 …32　　＊ 緞帶跟領帶 …34

＊ 袖口造型與開口方式 …33　　＊ 配件 …35

正式裝扮

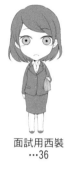

面試用西裝
…36

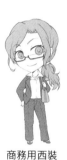

商務用西裝
…37

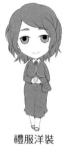

禮服洋裝
…38

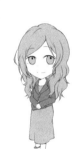

訪問服 …39

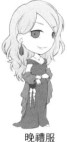

晚禮服
…40

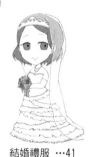

結婚禮服 …41

＊ 各種手提包 …42
＊ 內衣 …43

和服

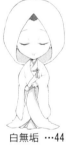

白無垢 …44

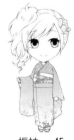

振袖 …45

留袖 …46

浴衣 …47

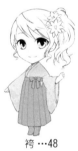

袴 …48

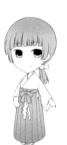

巫女 …49

＊ 和服的穿法 …50
＊ 和服的配件 …51

警務・專業人員

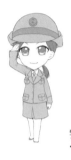

警官
…52

自衛官
（常服）…53

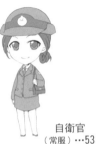

自衛官
（戰鬥服）…54

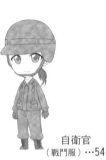

自衛官
（典禮服）…55

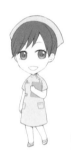

護士
…56

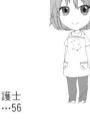

保母
…57

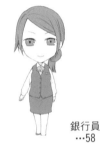

銀行員
…58

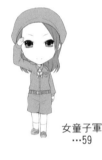

女童子軍
…59

✳ 警察的裝備 …60
✳ 自衛官的裝備 …61

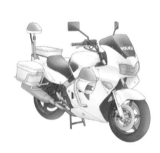

餐飲、商店

服務生
…62

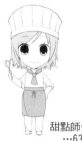

甜點師傅
…63

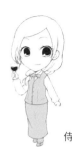

侍酒師
…64

發牌員
…65

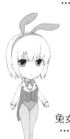

兔女郎
…66

女公關
…67

咖啡師
…68

電梯女郎
…69

✳ 餐飲店的小道具 …70

運輸、從業員

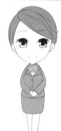

空服員
…72

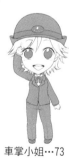

車掌小姐…73

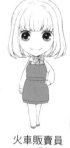

火車販賣員
…74

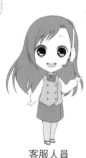

客服人員
…75

導遊小姐
…76

海洋馴獸師
…77

✳ 各種配件 …78

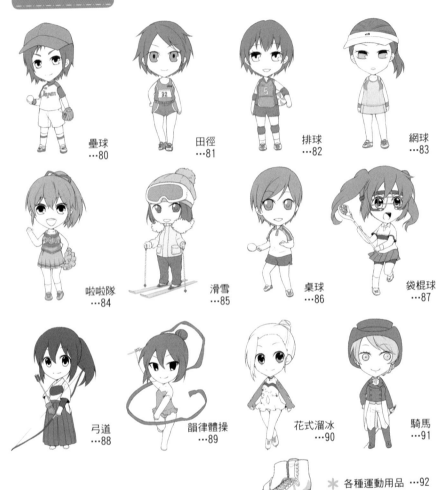

運動

壘球
…80

田徑
…81

排球
…82

網球
…83

啦啦隊
…84

滑雪
…85

桌球
…86

袋棍球
…87

弓道
…88

韻律體操
…89

花式溜冰
…90

騎馬
…91

✳ 各種運動用品 …92

繪畫技術講座

裙子的畫法 ……94

皺褶的畫法 ……100

胸部的畫法 ……98

如何畫出女性魅力 ……102

前言

　　本書是在製作漫畫跟插圖角色時，可以拿來參考的服裝資料集。女子制服篇以學校制服為首，收集有晚禮服、和服等正式裝扮，還有警察、餐飲店、交通工具服務員等各種職業與運動員所穿的制服。

同時收錄角色背面的造型，相當方便！

當角色轉過身的時候，服裝到底是什麼樣子呢？ 為了回應大家這類的疑問，主要內容的角色們全都有刊載背面的插圖。

充實的小配件！

描繪故事不可欠缺的各種道具與配件，也都會用插圖進行介紹。或許還能從配件之中得到故事發展的靈感也說不定。

淺顯易懂的繪畫講座！

介紹各種裙子的造型，被風吹動時的線條，胸部曲線等繪製女生時不可缺少的情報。

約 200 份的豐富插圖

主要角色、背影、配件等等，總數大約 200 份的插圖，讓您一定能找到有用的資料。

　　活用服裝資料集，來創造出魅力十足的角色吧！

學生制服

正式裝扮

和服

警務・專業人員

餐飲・商店

運輸・從業員

運動

繪畫技術講座

水手服（夏）

日本最為普遍的高中制服。最大的特徵是背部與肩膀上的「衣領」有著各種不同的造型、花樣、大小。據說源自英國海軍（Sailer ／水手）的制服。

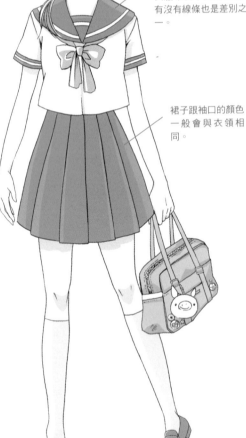

不論材質還是顏色都跟衣服布料不同的衣領。有沒有線條也是差別之一。

裙子跟袖口的顏色一般會與衣領相同。

Back

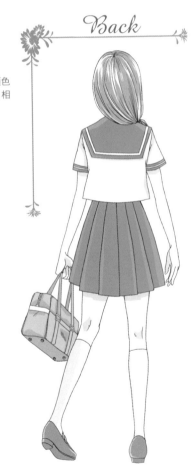

水手服（冬）

穿在大衣下面的冬季水手服，衣領跟衣服大多會採用相同的顏色。防寒用大衣則是以雙排釦大衣（Pea Coat）或牛角釦大衣（Duffel Coat）為主流。圍巾打法不同也會給人不同的印象。大衣的顏色大多是深藍或黑色等暗色系。

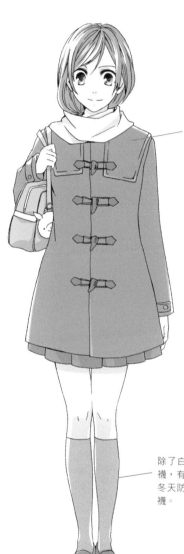

學校大多會指定為黑色或深藍等沒有花樣的單色系。

除了白色或深藍的高筒襪，有些學校也會開放冬天防寒用的絲襪或褲襪。

Back

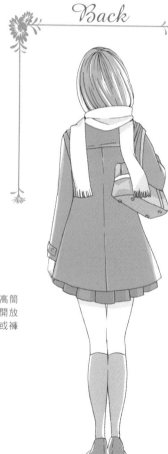

17

各種水手服

水手服有各式各樣的造型,用緞帶、方巾、衣領的形狀、裙子的花樣、外衣的有無等等,來組合出多種的變化。

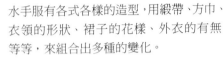

夏季款式 1

夏季款式 2

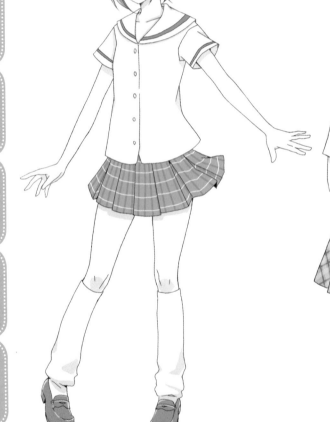

衣領開口之間沒有衣服,也沒有打上緞帶的造型。
跟一般水手服相比,上衣下襬的長度較長。

袖口跟衣領沒有線條的造型較為罕見,搭配方格花紋的布料。

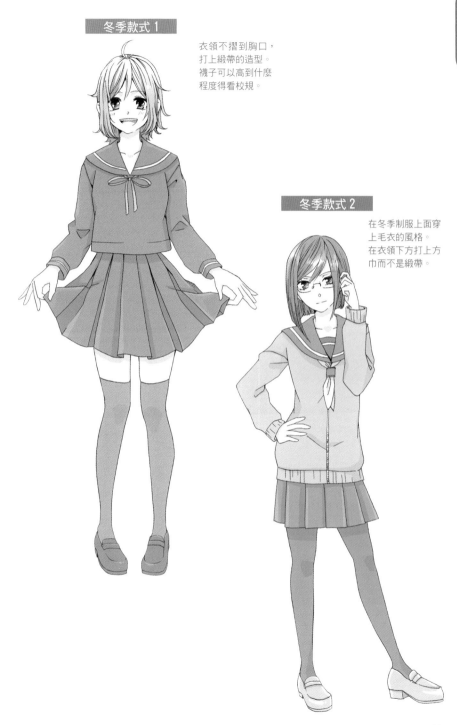

冬季款式 1

衣領不摺到胸口，
打上緞帶的造型。
襪子可以高到什麼
程度得看校規。

冬季款式 2

在冬季制服上面穿
上毛衣的風格。
在衣領下方打上方
巾而不是緞帶。

學生制服

正式裝扮

和服

警務・專業人員

餐飲、商店

運輸、從業員

運動

繪畫技術講座

西裝制服（夏）

跟水手服併列日本最為普遍的高中制服。夏天會脫下外套，穿上學校指定的女用短衫或襯衫。水手服會按照季節換穿構造不同的款式，西裝制服則擁有共通的外套與襯衫，更換起來較為容易。

會在衣領打上領帶或緞帶等各種裝飾。

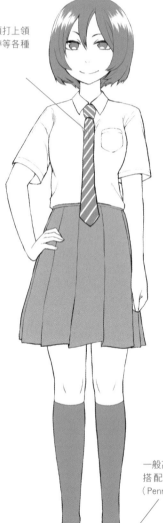

Back

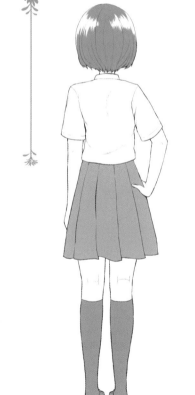

一般高中制服最常搭配的是樂福鞋（Penny Loafers）。

西裝制服（冬）

冬天會在襯衫上面穿上外套。學校指定的款式之中，有些會在胸口繡上校章。也可以在外套下面穿上毛衣或運動外套來禦寒，有各式各樣的組合。

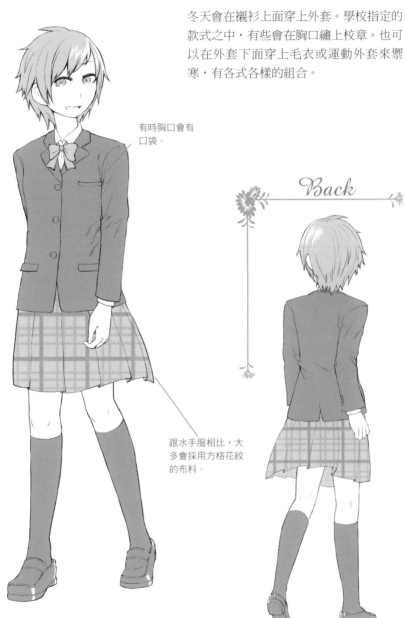

有時胸口會有口袋。

Back

跟水手服相比，大多會採用方格花紋的布料。

學生制服

正式裝扮

和服

警務‧專業人員

餐飲‧商店

運輸‧從業員

運動

繪畫技術講座

各種西裝制服

夏季款式的制服會隨著裙子的顏色跟花紋而給人不同的印象。上衣本身則是以深藍或灰色等沒有花樣的布料為主流。

| 夏季款式 1 |

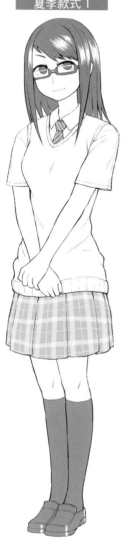

在襯衫上加一件夏季用的毛背心。
顏色為白色或棕色等,較為文靜的顏色。

| 夏季款式 2 |

隨著學校不同,會將夏季制服的上衣改成Polo衫。
比襯衫更注重機能性,給人活潑的印象。

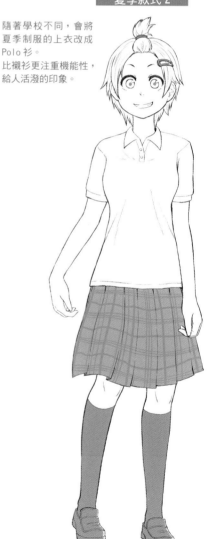

冬季款式 1

脫下外套,可見前開式的
羊毛衫。
選擇大一號的尺寸,可以
給人可愛的感覺。

冬季款式 2

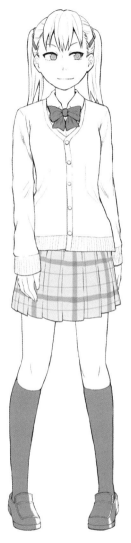

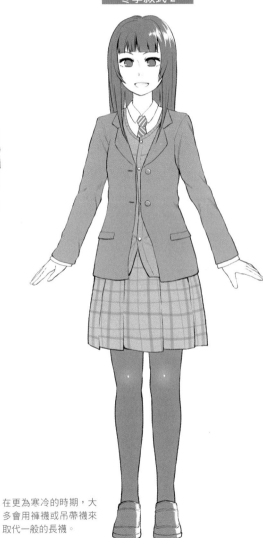

在更為寒冷的時期,大
多會用褲襪或吊帶襪來
取代一般的長褲。

正式裝扮

和服

警務・專業人員

餐飲、商店

運輸、從業員

運動

繪畫技術講座

學生制服

正式裝扮

和服

警務・專業人員

餐飲、商店

運輸、從業員

運動

繪畫技術講座

體育服（舊）

在日本的小學、中學、高中已經幾乎不再採用的類型。這種「燈籠褲（Bloomer）」被採用的時期為 1900～2000 年。按照時代分成「工作褲」、「燈籠褲」、「短褲」等多種類型。

舊式的特徵是衣領跟袖口有不同顏色的鬆緊帶。

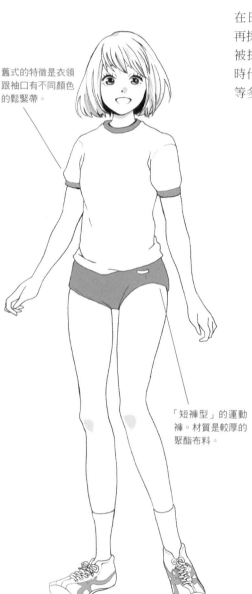

「短褲型」的運動褲。材質是較厚的聚酯布料。

Back

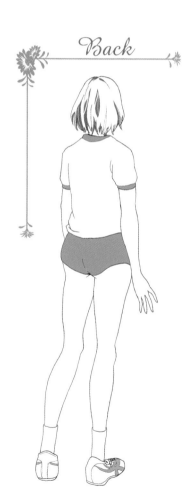

體育服（新）

在最近的小學、中學、高中所採用的運動服之中比較常見的組合。
褲管及膝的短褲，大多採用透氣性良好的聚酯布料。

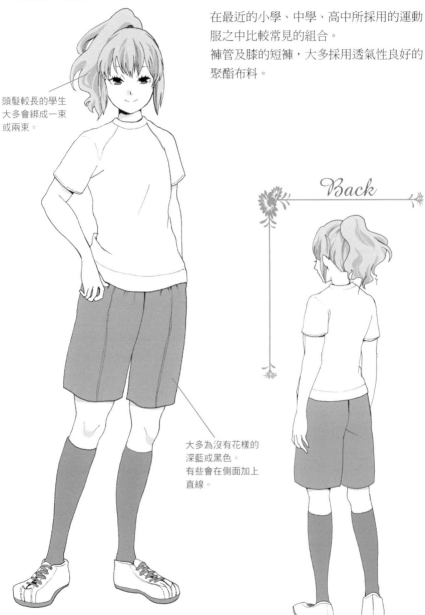

頭髮較長的學生大多會綁成一束或兩束。

Back

大多為沒有花樣的深藍或黑色。
有些會在側面加上直線。

校用泳裝（舊）

在東京奧運（1964 年）前後開始使用的類型，另外也被稱為裙襬型（Skirt）、雙線型（Double Front）。

材質大多為 100％的尼龍或聚酯布料，因此缺乏伸縮性。在日本次文化之中最有名的類型。

Back

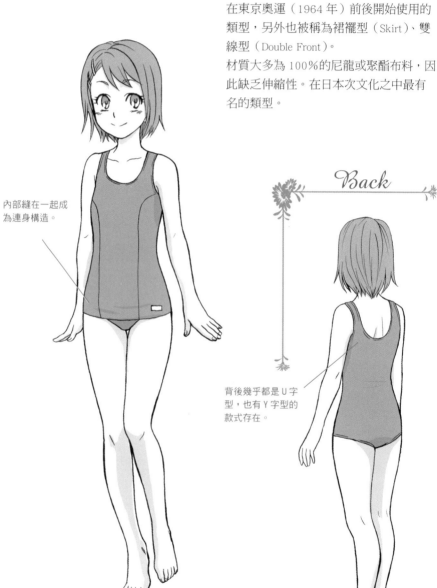

內部縫在一起成為連身構造。

背後幾乎都是 U 字型，也有 Y 字型的款式存在。

校用泳裝（新）

將裙襬去除的連身式泳裝，1990 年之後漸漸換成這種類型。

材質跟舊型相同，但也有可以伸縮的類型。

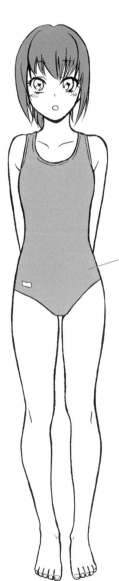

下半身大多為低岔，有時也會看到高岔的款式。

Back

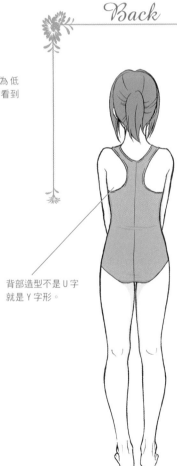

背部造型不是 U 字就是 Y 字形。

學生制服

正式裝扮

和服

警務・專業人員

餐飲、商店

運輸、從業員

運動

繪畫技術講座

學生制服

正式裝扮

和服

警務・專業人員

餐飲・商店

運輸、從業員

運動

繪畫技術講座

體育外套

讓國中、高中生穿在體育服上，由校方指定的運動外套。

大多採用較不顯眼的設計，被學生用「芋頭（土氣、鄉巴佬）」來形容。

除了體育課之外，也會穿在制服上面，或是將運動褲穿在裙子下面來禦寒。

Back

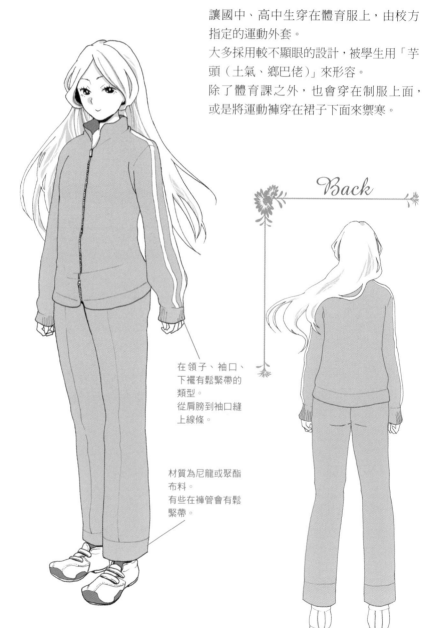

在領子、袖口、下襬有鬆緊帶的類型。
從肩膀到袖口縫上線條。

材質為尼龍或聚酯布料。
有些在褲管會有鬆緊帶。

幼稚園

一般幼稚園所穿的套頭式（Smock）制服。
淡藍色為男生，淡粉紅為女生用。
一般會穿在指定的襯衫與褲子上面，也有
些幼稚園會讓孩童直接套在便服上面。

帽子大多為鮮艷的
黃色。
也有淡淡的棕色或
其他顏色存在。

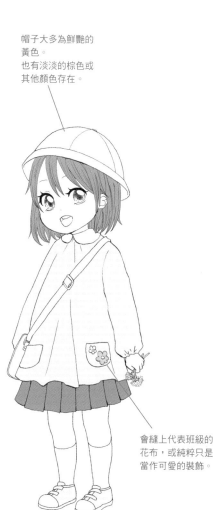

Back

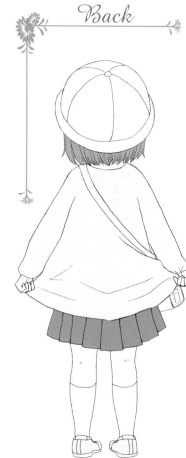

會縫上代表班級的
花布，或純粹只是
當作可愛的裝飾。

小學生

夏天用的吊帶裙，吊帶大多在背部以十字交叉。
書包不只傳統的黑跟紅，還有其他許多顏色。

通學用的帽子，黃色或跟裙子一樣的顏色。

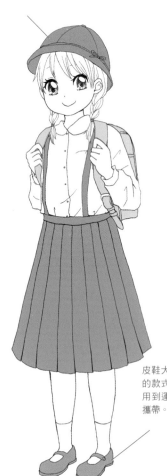

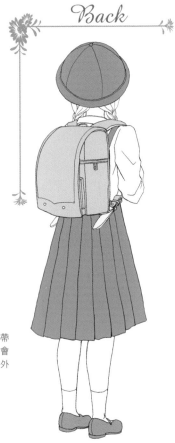

皮鞋大多指定單鞋帶的款式，若是上課會用到運動鞋，則另外攜帶。

中學生

連身無袖的裙子，裙襬為一片片的長條狀或百葉裙。

用左肩的紐扣跟左腰的拉鍊來脫下。

學生制服

正式裝扮

和服

警務．專業人員

餐飲、商店

運輸、從業員

運動

繪畫技術講座

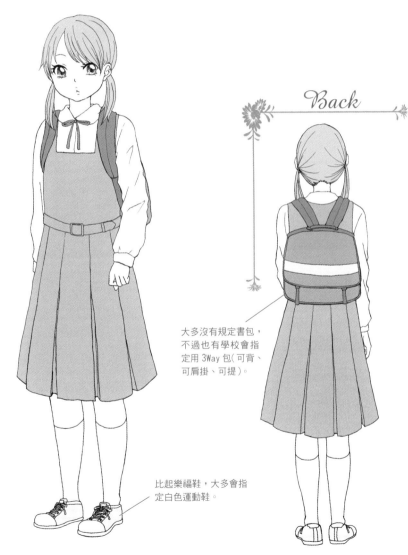

Back

大多沒有規定書包，不過也有學校會指定用 3Way 包（可背、可肩掛、可提）。

比起樂福鞋，大多會指定白色運動鞋。

各種水手服的畫法

關東領

標準的開口，外衣領的線條也呈筆直。最為普遍的類型。

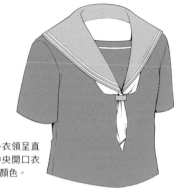

關西領

開口較深，外衣領呈直線，大多與中央開口衣服的部分不同顏色。

名古屋領

開口相當深，領子面積最大的類型。衣領比較容易骯髒，因此會採分離式構造，方便拆下來清洗。

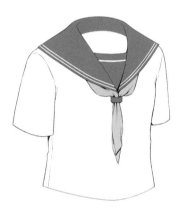

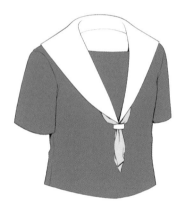

圓領

開口較圓，外衣領的線條呈圓弧的曲線。北海道與沖繩的制服大多都屬於這種類型。

衣領間沒有衣服

衣領開口之間沒有衣服的布料，也有像是開領襯衫一般的類型。

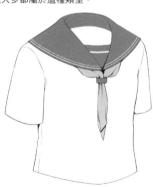

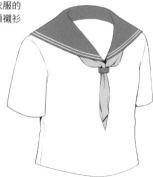

袖口造型
與開口方式

長袖

冬季制服共同採用的長袖。布料會比較厚。特徵是袖口的白線。

短袖（加上袖口）

夏天用的短袖上衣。布料薄，透氣性較好。

短袖（無袖口）

沒有袖口的類型。這種款式的，夏季制服，衣領有時會是白色，開口間或許也沒有遮胸布。

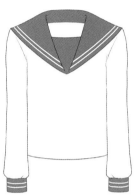 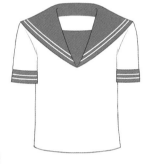 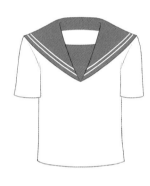

中央拉鍊式

像外套一樣，在前方中央用拉鍊開合的類型。圖中是可以完全拉開的類型，穿的時候會從袖子套上。大多為冬季制服。

側面拉鍊式

拉鍊位於左側腰際的部位，無法完全拉開。穿的時候將拉鍊開到最大，從頭套下。大多為夏季制服。

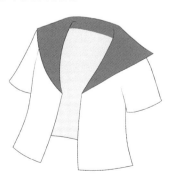 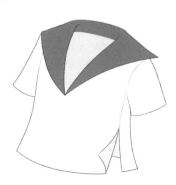

緞帶跟領帶

方巾

水手服衣領裝飾最為普遍的類型。有紅、藍、白等各種顏色。

Y型領帶

跟領帶相似，但領帶結固定。繞到脖子後方的部分有鉤子存在，以此進行固定。

交叉領帶

較少使用。讓寬度3公分左右的緞帶在衣領中央交叉，並用圓頭針將交叉的部分固定。

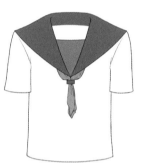

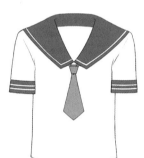

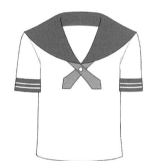

領帶

西裝制服之中，最為普遍的衣領裝飾。比男性用的領帶稍微要小一點。紅底無花，黑底綠方格等等，顏色變化多端。

蝴蝶結

主要是由西裝制服使用。跟Y型領帶一樣，打結的部分大多為固定。

領繩

細繩般的領帶。水手服、西裝制服兩者都會使用。雖然屬於領帶的一種，但打法比較接近緞帶。

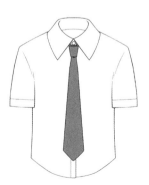

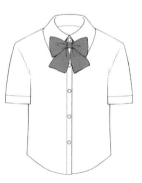

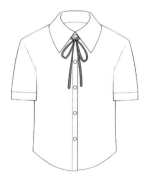

配件

迷你化妝鏡

可以隨身攜帶的鏡子，
會用貼紙或金線等進行
裝飾。

化妝包

用來放簡單的化妝品或其他小道
具，造型與花樣不一。

校用背包

尼龍製，顏色大多為深藍。採用西
裝制服的學校大多會指定這種款式
的書包。

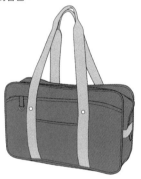

校用手提包

皮製，有些會經過亮皮加工。
制服為水手服的學校，大多會
指定這種書包。

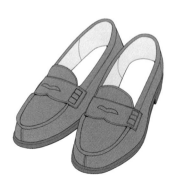

樂福鞋

學校指定皮鞋的代名詞。
造型簡單沒有鞋帶，穿脫方便。

學生制服

正式裝扮

和服

警務‧專業人員

餐飲、商店

運輸、從業員

運動

繪畫技術講座

面試用西裝

並非特定西裝款式，以面試為目的的女性西裝在日本全都稱為 Recruit Suit。
因為價格較為低廉，購買族群主要是學生。一般設計較為正式，會使用黑、灰、深藍等較為文靜的顏色。

不會太過貼身，避免給人古怪的印象。

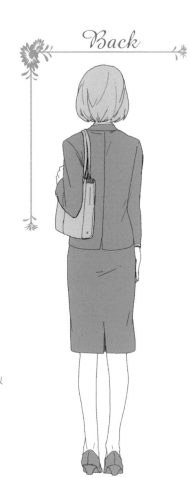

會穿膚色的絲襪以避免太過顯眼。

Back

學生制服

正式裝扮

和服

警務・專業人員

餐飲、商店

運輸、從業員

運動

繪畫技術講座

商務用西裝

女性用的貼身西裝。
跟男性西裝相比造型上的自由度較高，也
有反摺的袖口或七分袖。

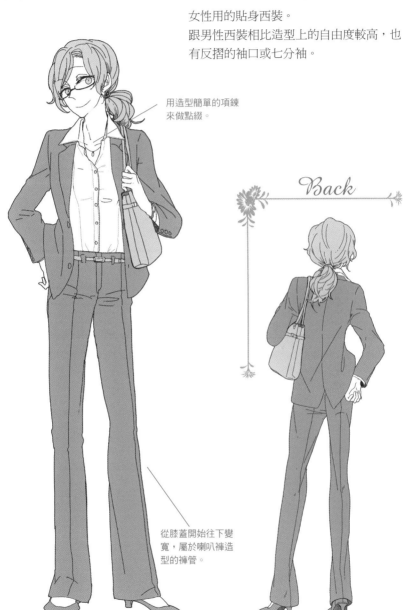

用造型簡單的項錬
來做點綴。

Back

從膝蓋開始往下變
寬，屬於喇叭褲造
型的褲管。

學生制服

正式裝扮

和服

警務・專業人員

餐飲、商店

運輸、從業員

運動

繪畫技術講座

禮服洋裝

婚禮或晚宴等，可以穿到各種正式場合的服裝。
花邊襯衫、緞面裙等等，跟女用西裝相比有較高的裝飾性。

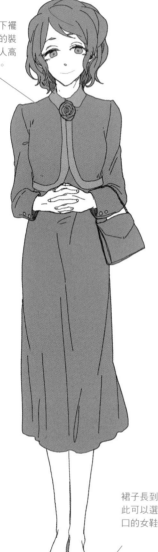

外套圓形的下襬與玫瑰造型的裝飾，可以給人高格調的感覺。

裙子長到膝蓋，因此可以選擇無帶淺口的女鞋（Pumps）。

Back

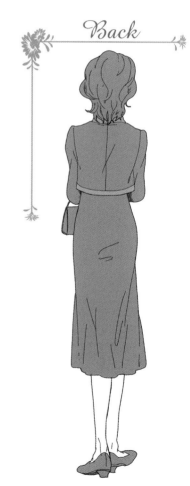

學生制服

正式裝扮

和服

警務‧專業人員

餐飲、商店

運輸、從業員

運動

繪畫技術講座

訪問服

女性在白天的典禮跟餐會所穿的正裝。相當於男性的常禮服。

為了給人高貴的感覺，造型上不會露出太多肌膚。

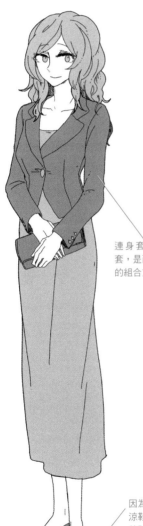

連身套裝加上外套，是西裝不會有的組合方式。

因為是正裝，不會穿涼鞋或沒有包住腳跟的鞋子。

$Back$

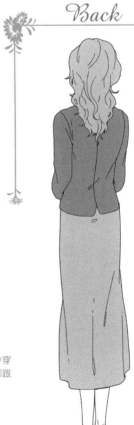

學生制服

正式裝扮

和服

警務・專業人員

餐飲、商店

運輸、從業員

運動

繪畫技術講座

晚禮服

晚上聚會或餐會所穿的正裝。
跟訪問服不同，給人華麗又性感的印象。
大多是連身套裝，在肩膀、手腕、胸口等部位敞開。

配件為珠寶或金飾等高價裝飾品。

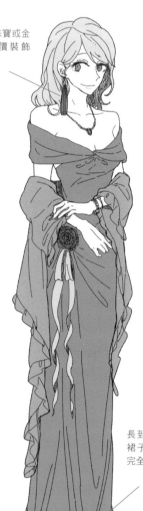

長到腳踝或是地面的裙子，大多會將腳部完全遮住。

Back

結婚禮服

新娘在結婚典禮所穿的正式裝扮。
為了給人清純的印象，顏色幾乎都是白色。
造型剪影跟配件有非常多的選擇。

圓弧、瀑布、球型等等，花束的造型也有
很多變化（照片內為球型）。

Back

據說新娘的身份越高，
後方裙襬（Train）拖
在地面的長度越長，禮
服的等級也越高。

學生制服

正式裝扮

和服

警務・專業人員

餐飲、商店

運輸、從業員

運動

繪畫技術講座

41

各種
手提包

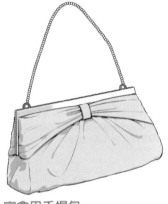

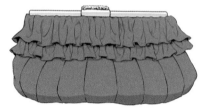

宴會用手提包

較為小型，大多會用緞帶或萊茵石來進行裝飾。依照禮服來選擇顏色跟形狀。

商務包

肩帶較長，讓人可以背在肩膀上。大多是可以直接放進 A4 公文的尺寸。

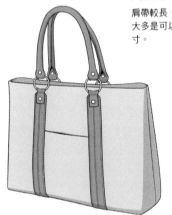

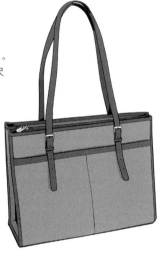

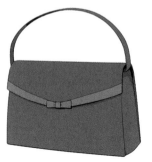

喪禮用手提包

跟喪服一樣統一為黑色。一般較為小型，只用來放佛珠或貴重品的二次攜帶性道具。

內衣

胸罩

支撐女性胸部的內衣。具有維持乳房形狀的機能,有些會用鋼絲強化結構。幾乎都與內褲搭配,或是直接成對。

褲襪

表面有紋理,長度高到腰部的薄襪,主要目的為禦寒。也有為了展現腳部優美曲線的膚色褲襪。

吊帶襪

高度長到膝蓋或大腿的褲襪,用吊襪帶或吊襪環來進行固定。

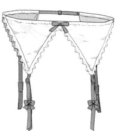

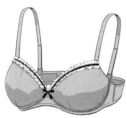

束腹

讓大腿、腰部看起來更為纖細的調整型內衣。內褲型會從腰部包到大腿。尺寸較小並使用伸縮材料。

吊襪帶

穿在腰部,用下垂的吊帶將長襪固定。

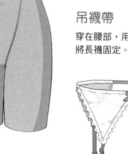

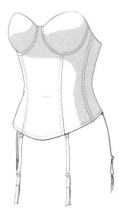

馬甲

胸罩、束腰、吊襪帶一體成型的內衣。主要會穿在結婚禮服下面。跟束腹一樣,可以突顯出身體曲線的美。

吊襪環

套在褲襪開口來進行固定的配件。

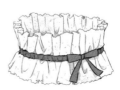

白無垢

被稱為「綿帽」的頭巾。有時也會使用稱為「角隱」的帶狀裝飾。

日本傳統的結婚禮服。

全身從頭到腳只有白色，據說這是代表「太陽光芒」的神聖色彩。會使用角隱（遮頭帶）與綿帽等其他場合看不到的配件。

※ 現代風格的白無垢不一定是全白，有些會有點綴用的色彩或是花邊。

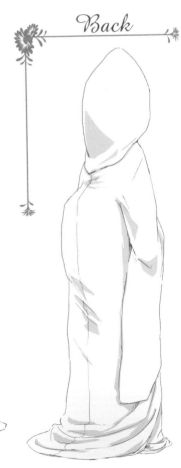

Back

學生制服

正式裝扮

和服

警務・專業人員

餐飲・商店

運輸、從業員

運動

繪畫技術講座

振袖

未婚女性所穿的和服。特徵是袂（衣袖）的長度，同時也是"振袖"（揮袖）這個名稱的由來。

大多會穿去成年禮或結婚典禮等熱鬧的場合。

布料大多有鮮艷的圖樣。

學生制服

正式裝扮

和服

警務・專業人員

餐飲、商店

運輸、從業員

運動

繪畫技術講座

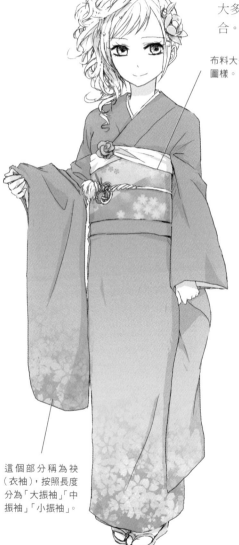

這個部分稱為袂（衣袖），按照長度分為「大振袖」「中振袖」「小振袖」。

Back

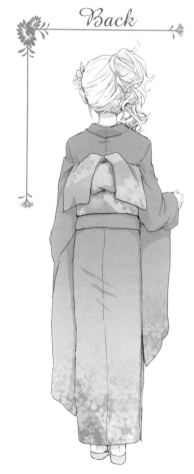

45

學生制服

正式裝扮

和服

警務・專業人員

餐飲・商店

運輸・從業員

運動

繪畫技術講座

留袖

日本已婚女性最高格調的服飾，和服中的第一級禮服，穿和服參加典禮時大多都是選擇這種款式。

分成黑底下半身有圖樣的「黑留袖」跟黑色以外的「色留袖」。兩種都一定會有「紋」（家徽）。

紋（家徽）。代表家族、血統、格調的徽章。圖樣有著各自的含意。

Back

紋（家徽）。

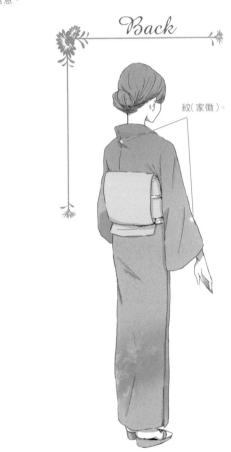

一般會搭配袋帶（袋織布）來做為腰帶。

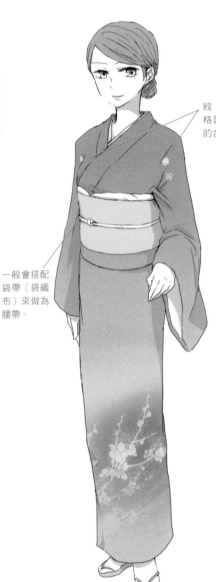

浴衣

和服之中基本構造最為單純的款式。源自平安時期的湯帷子，"浴衣"是其簡稱。特徵是內部不穿襦袢（中衣），直接搭在肌膚上。薄薄的布料有著良好的通風性，是代表夏天的和服。

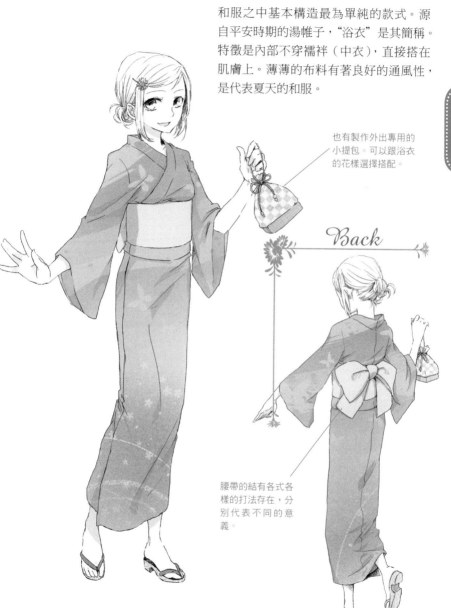

也有製作外出專用的小提包。可以跟浴衣的花樣選擇搭配。

Back

腰帶的結有各式各樣的打法存在，分別代表不同的意義。

學生制服

正式裝扮

和服

警務‧專業人員

餐飲、商店

運輸、從業員

運動

繪畫技術講座

學生制服

正式裝扮

和服

警務・專業人員

餐飲・商店

運輸・從業員

運動

繪畫技術講座

袴

套在和服上面，將結打在腰部固定的衣物。明治～昭和初期被制定為當時的女學生制服而普及，現代則是成年禮跟畢業典禮的代表性服裝。

膝蓋以下為裙褲，讓人方便行動。

跟和服的腰帶一樣，袴的結也有各種打法存在。

Back

大多色彩鮮艷，或是有著各種花樣的刺繡。

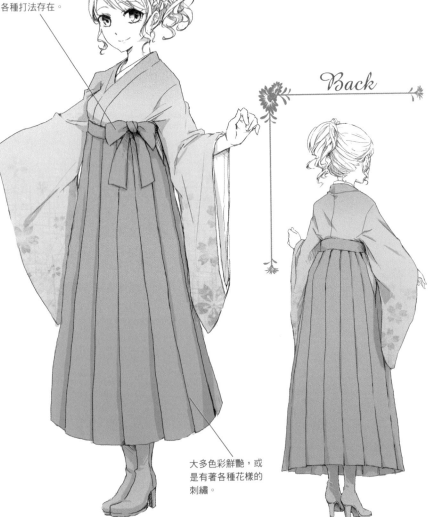

巫女

白色的小袖（現代和服的原型）加上緋袴（紅袴）給人非常深刻的印象。
在奉仕（祭禮）或舞蹈等正式場合，有時會另外加上一件叫做千早的絹衣。

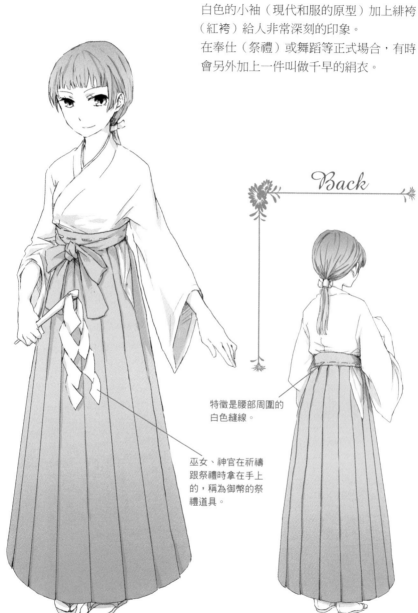

Back

特徵是腰部周圍的白色縫線。

巫女、神官在祈禱跟祭禮時拿在手上的，稱為御幣的祭禮道具。

學生制服

正式裝扮

和服

警務‧專業人員

餐飲、商店

運輸、從業員

運動

繪畫技術講座

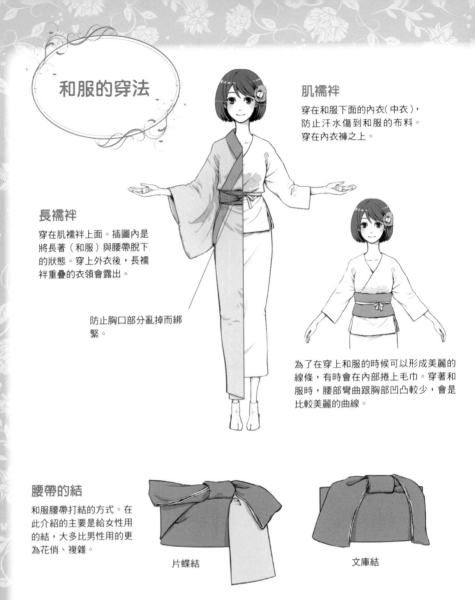

和服的穿法

肌襦袢

穿在和服下面的內衣（中衣），防止汗水傷到和服的布料。穿在內衣褲之上。

長襦袢

穿在肌襦袢上面。插圖內是將長著（和服）與腰帶脫下的狀態。穿上外衣後，長襦袢重疊的衣領會露出。

防止胸口部分亂掉而綁緊。

為了在穿上和服的時候可以形成美麗的線條，有時會在內部捲上毛巾。穿著和服時，腰部彎曲跟胸部凹凸較少，會是比較美麗的曲線。

腰帶的結

和服腰帶打結的方式。在此介紹的主要是給女性用的結，大多比男性用的更為花俏、複雜。

片蝶結

文庫結

垂櫻

貝口

御太鼓

和服的配件

帶紐（帶繩）

從腰帶上面綁緊。

扇子

摺起來插在腰帶上，可以當作裝飾品
來使用。

帶留

腰帶的裝飾品。

帶揚

包住帶枕，調整帶的形狀。會跟帶板
一起使用。

帶板

墊在腰帶內來調整腰帶
的形狀。

足袋（襪子）

防止腳因為木屐的磨擦而受傷。

木屐

幾乎都是木製。

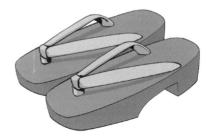

學生制服

正式裝扮

和服

警務・專業人員

餐飲、商店

運輸、從業員

運動

繪畫技術講座

警官

帽子上會有代表縣警（或警視廳）的徽章，右胸則是有代表階級的金屬標章。

基本上是與男性警官同樣風格的襯衫跟領帶。

隨著職務需求會用長褲或褲裙來取代窄裙。帽子的設計與男性不同也是特徵之一。

代表階級的胸章。

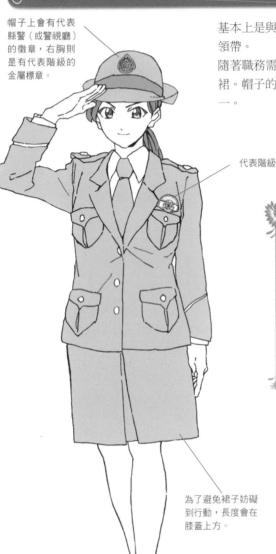

為了避免裙子妨礙到行動，長度會在膝蓋上方。

Back

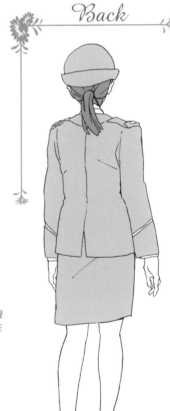

自衛官（常服）

跟警官相比帽子比較沒有那麼寬。

西裝風格的上衣加上領帶、裙子、制服帽，相當於海外的"軍服"。
代表職種的徽章（部隊章）在上衣領子，階級章則是在左腕（肩膀下方 10 公分）。

口袋的構造、紐扣數量、顏色、徽章等等，基本構造雖然跟警官相似，但差異也不少。

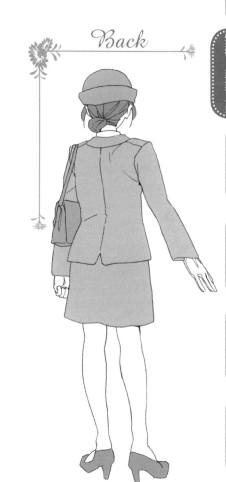

Back

學生制服

正式裝扮

和服

警務・專業人員

餐飲、商店

運輸、從業員

運動

繪畫技術講座

學生制服

正式裝扮

和服

警務・專業人員

餐飲、商店

運輸、從業員

運動

繪畫技術講座

自衛官（戰鬥服）

頭盔、上衣、褲子、吊掛裝備用的腰帶、長靴，隨著狀況另外還會追加戰鬥背心、護目鏡、彈袋等裝備。
插圖中的戰鬥服是以「陸上自衛官」為基礎。

材質是抗燃性維尼綸這種特殊纖維，有相當的耐熱性。

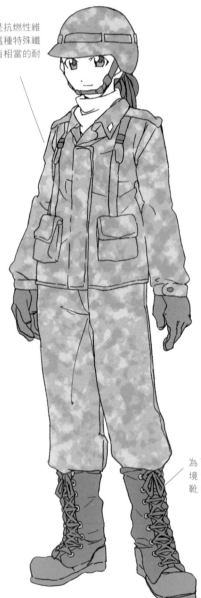

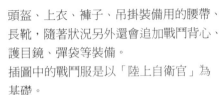

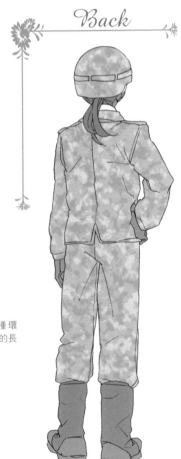

為了應付各種環境，採用皮製的長靴。

54

自衛官（典禮服）

自衛官隊員自主性參加遊行時所使用的服裝之一，負責"Color Guard"這個視覺性表演的裝扮。

從遠方也能看到的華麗裝飾跟長度在膝蓋上方的短裙可以給人深刻的印象。

Color Guard 最具代表性的特色是那手中的旗幟。長度約 165 公分，重量 2～3 公斤。

Back

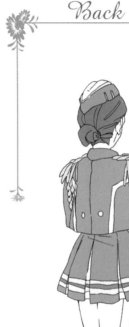

白色長靴跟普通款式不同，會用貼身材質製造。

學生制服

正式裝扮

和服

警務・專業人員

餐飲、商店

運輸、從業員

運動

繪畫技術講座

學生制服

正式裝扮

和服

警務・專業人員

餐飲、商店

運輸、從業員

運動

繪畫技術講座

護士

護士的代表性標誌，護士帽。過去只有獨當一面的護士，才允許戴上這頂帽子。現在則是因為衛生管理跟實用性的問題，幾乎沒有被使用。

在日本原本被稱為 "看護婦"，是屬於女性的職業，現在則改名為看護師。
代表白衣天使的服裝，據說源自於修女服。衣領的類型有立領、圓領、開領等等。
「看護士」則是指男性護士。

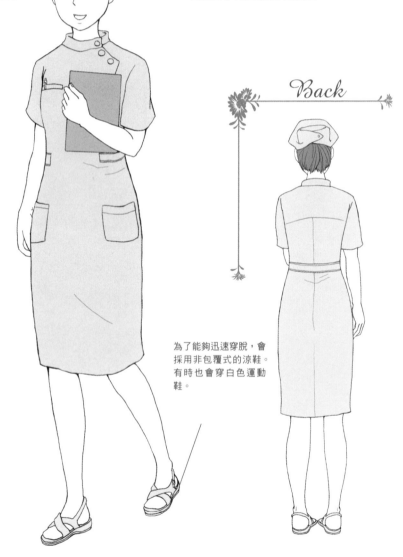

Back

為了能夠迅速穿脫，會採用非包覆式的涼鞋。有時也會穿白色運動鞋。

保母

學生制服

正式裝扮

和服

警務・專業人員

餐飲、商店

運輸、從業員

運動

繪畫技術講座

接觸的對象主要是孩童，因此不是淡裝就是不化妝。

一般服裝在夏天為 T 恤、Polo 衫、針織外套，冬天則是汗衫或針織外套，鞋子則是運動鞋等方便行動的款式。

若是長髮，則綁成一條辮子來避免跟小孩碰撞，或被小孩拉扯。除了圍裙之外也會穿烹飪服，或是幼稚園、育幼院所規定的制服。

為了讓小朋友容易記住，每個人會縫上不同的裝飾。

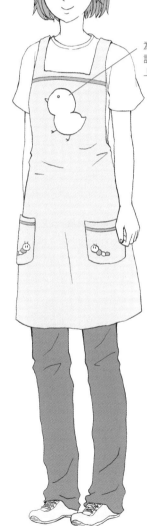

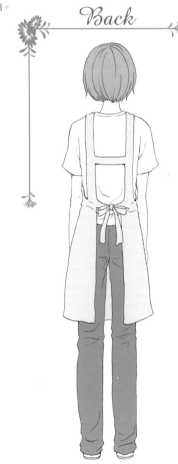

學生制服

正式裝扮

和服

警務‧專業人員

餐飲‧商店

運輸‧從業員

運動

繪畫技術講座

銀行員

相當重視整潔的印象，會將頭髮綁成一束。

基本構造與商務西裝相同，大多會要求必須穿女用短衫跟窄裙。
另外會在衣領別上繡有銀行標誌的蝴蝶領帶或方巾。

名牌大多掛在脖子上，或別在胸口的口袋上。

Back

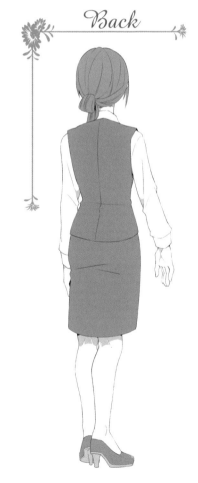

女童子軍

領帶的顏色跟盾章會隨著頒獎次數跟部門
而變化,除此之外則是統一採用水藍色的
基本設計。

左袖肩膀附近的位置會有自己所屬的日本
行政區、團號。

白底紅線或棕色的線條等
等,制服會隨著世代跟活
動內容而不同。

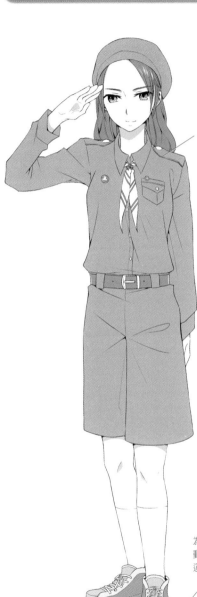

Back

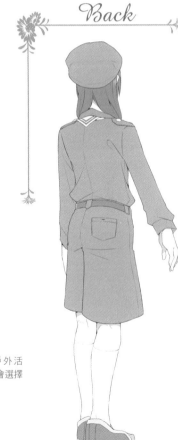

為了方便戶外活
動,基本上會選擇
運動鞋。

學生制服

正式裝扮

和服

警務・專業人員

餐飲、商店

運輸、從業員

運動

繪畫技術講座

警察的裝備

警用機車

重型的大型機車，可以攜帶各種裝備。也會由女性警官擔任駕駛員。

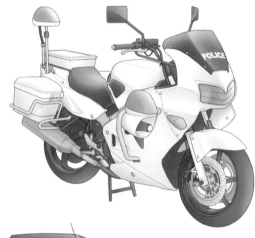

安全帽

搭乘警用機車時所戴的安全帽。可以裝上無線電麥克風。

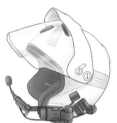

迷你警車

比一般警車更為嬌小，大多用來取締違規停車，或是整理街道。

警官帽

較為暗淡的藍色，整體形狀為圓形。後面的部位往上摺。

警徽

特徵是中央代表"朝日"的標示。被稱為旭日章。

違規停車告示牌

標在違規車輛上的告示牌。上鎖的部位，不到警局報到無法拆下。

警察手冊（舊）

舊式的記事本，除了封面印有警視廳三個字，基本上與一般筆記本相同。

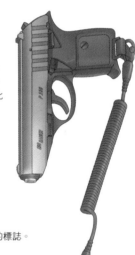

駐車違反

警察手冊（新）

可以對摺，翻開後會有所屬縣警的標誌跟身份證明。

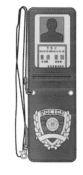

手槍

自衛用的手槍之中，給女性使用的類型。較小型，後座力也比較小。

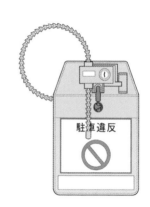

自衛官的裝備

自衛官官帽

暗綠色，比警官帽子更接近四角型。帽緣的部分從兩邊到後往上翻。

自衛官官徽

特徵是代表"櫻花"的標誌。

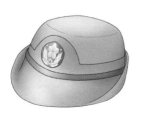

學生制服

正式裝扮

和服

警務・專業人員

餐飲、商店

運輸、從業員

運動

繪畫技術講座

服務生

在餐廳或咖啡廳擔任客服的員工。女性稱為 Waitress，男性則是 Waiter。這種造型大多是連鎖餐廳等輕飲食店的制服。

為了強調可愛的造型，會在各處用緞帶來裝飾。

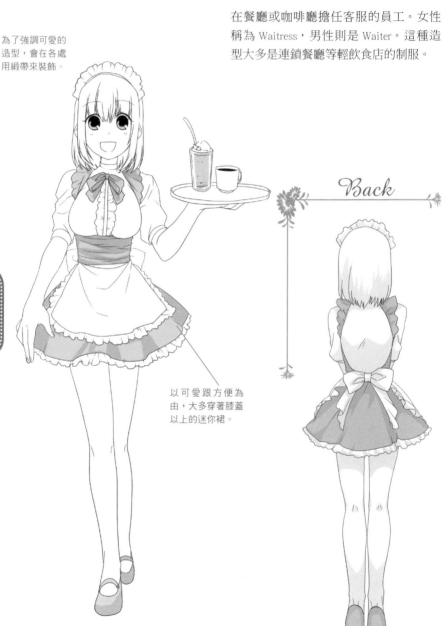

Back

以可愛跟方便為由，大多穿著膝蓋以上的迷你裙。

甜點師傅

廚師帽的高度為
見習生 18 公分、
7 年後 23 公分、
料理長 35 公分。

在日本以法文的 "Pâtissier" 來稱呼。服裝以廚師帽、廚師外衣、圍裙（Tablier）、廚師鞋（或顏色不顯眼的球鞋）為主流。胸口的方巾也是特徵之一。

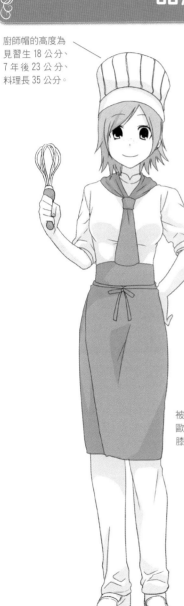

被稱為 Tablier 的
歐式圍裙，長度從
膝蓋到腳踝不等。

Back

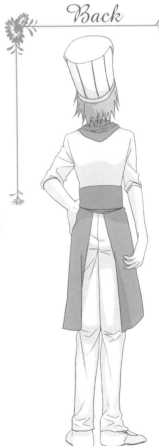

學生制服

正式裝扮

和服

警務・專業人員

餐飲、商店

運輸、從業員

運動

繪畫技術講座

學生制服

正式裝扮

和服

警務・專業人員

餐飲、商店

運輸、從業員

運動

繪畫技術講座

侍酒師

餐廳內專門依照客人要求挑選酒類的人為
"Sommelier"，女性的稱呼為"Sommelière"。
在法國是須要國家證照的高等職業，為了重
視格調會用包住腳部的圍裙配上襯衫、蝴
蝶領帶、背心等等，整體風格不會露出太多
肌膚。

背心與圍裙大多
採用較厚的布
料，因此皺褶較
少。

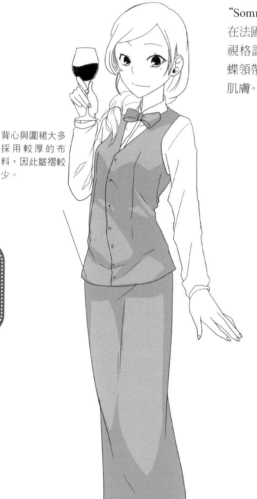

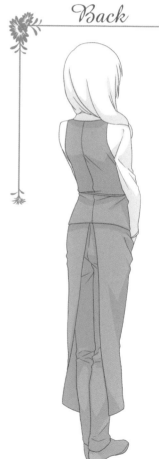

Back

下半身的主流為貼
身長褲。

發牌員

原文的"Dealer"另外也有貿易商的意思，在這裡是指賭場或賭局中的莊家或是發牌員。

工作時大多會穿短袖的服裝，讓大家可以看清楚手腕。

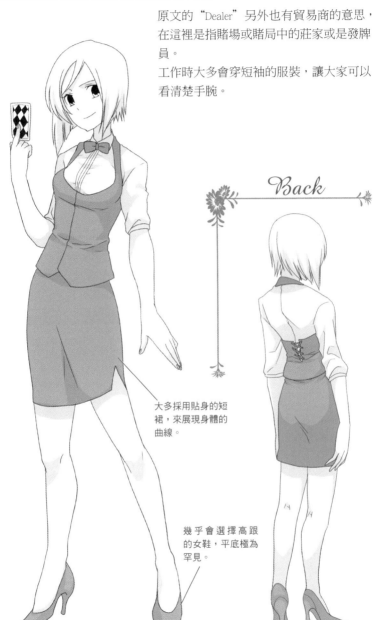

Back

大多採用貼身的短裙，來展現身體的曲線。

幾乎會選擇高跟的女鞋，平底極為罕見。

學生制服

正式裝扮

和服

警務‧專業人員

餐飲、商店

運輸‧從業員

運動

繪畫技術講座

學生制服

正式裝扮

和服

警務‧專業人員

餐飲、商店

運輸、從業員

運動

總畫技術講座

兔女郎

如同名稱一般，搭配兔子裝飾的緊身衣或燕尾服，女性專用，以貼身材質製造。主要會由餐飲業的接待員或電視節目內的助理來穿著。

以燕尾服為基礎來設計的類型。手腕的部分只有袖口，會以設計性為優先。

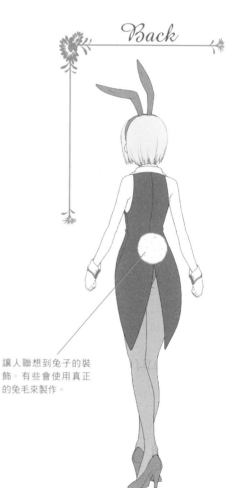

Back

讓人聯想到兔子的裝飾。有些會使用真正的兔毛來製作。

女公關

學生制服

正式裝扮

和服

警務‧專業人員

餐飲、商店

運輸、從業員

運動

繪畫技術講座

大大敞開的胸口與背部，幾乎外露大腿等等，會用強調女性特徵的華麗服飾來給人深刻的印象。

大多使用濃厚的粉紅、黑色、紫色等適合夜晚的顏色。

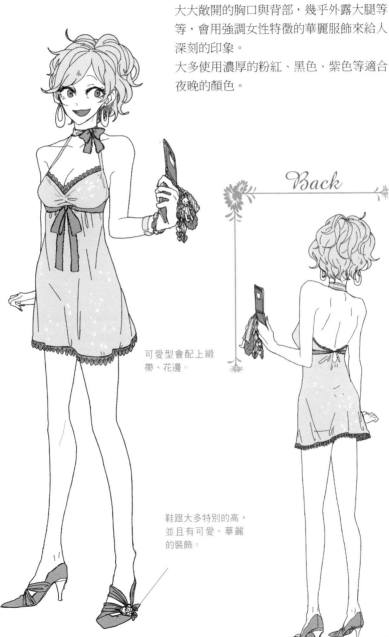

Back

可愛型會配上緞帶、花邊。

鞋跟大多特別的高，並且有可愛、華麗的裝飾。

學生制服

正式裝扮

和服

警務・專業人員

餐飲、商店

運輸、從業員

運動

繪畫技術講座

咖啡師

站在飲食店的櫃台內接受顧客訂單，或是製作各種咖啡的職業。

大多會穿整潔的服裝，或是統一穿著印有店名或標誌的 T 恤。在咖啡師大賽中，服裝也是評分標準之一。

服裝顏色大多為黑或白，但並沒有硬性規定。

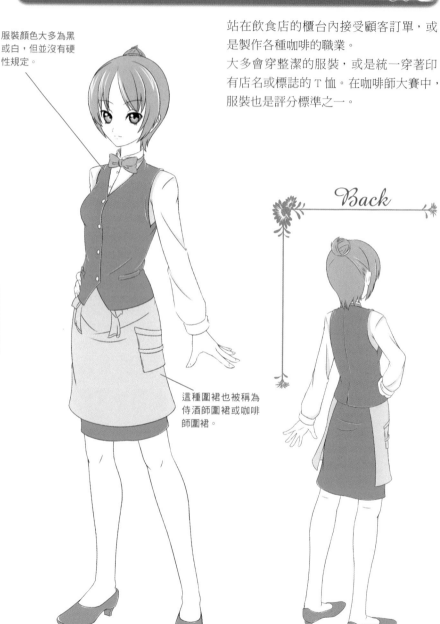

這種圍裙也被稱為侍酒師圍裙或咖啡師圍裙。

Back

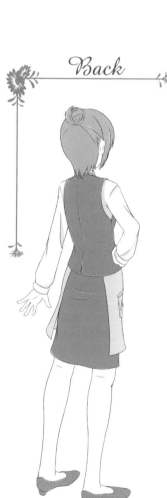

電梯女郎

在百貨公司的升降梯內為各樓層進行介紹，並為來賓操作電梯的女性。
服裝會用窄裙配上外套，或是直接穿連身的套裝，隨著公司規定不一。

帽子為無邊的女帽
或是雞尾酒帽等，
圓筒狀的造型。

Back

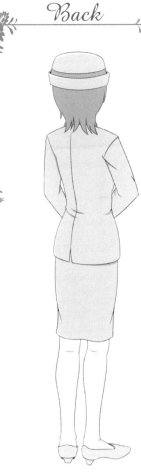

基本上會穿白色手
套，但也有黑色等其
他顏色。

學生制服

正式裝扮

和服

警務・專業人員

餐飲、商店

運輸、從業員

運動

繪畫技術講座

餐飲店的小道具

訂單夾
用來固定訂單、便條，或是直接將點菜內容記下的道具。

攜帶型終端機
將訂單數位化，決定好的瞬間以電波傳達給廚房的裝置。
會在餐廳等規模較大的飲食店內使用。

蛋糕切割器
用來移動蛋糕等形狀容易損壞的餐點。

電動攪拌器
將打泡器電動化的道具，不用出力就能製作柔嫩的奶油。

水壺
裝水用的水壺。幾乎所有的餐飲店都會在顧客上門時，先用這個道具來送上茶水。

蛋糕模
將蛋糕進行固定，以免放進烤箱之後變形的道具。

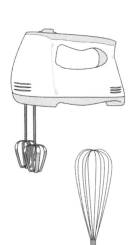

甜點刀
可以當作樹脂鏟，也能用來塗佈奶油的多功能鏟。

桿麵棍
製作麵包或甜點用的麵團時會用到的木棒。也有沒有把手的類型。

打泡器
攪拌食材或是打泡用的器具，也叫做打蛋器、攪拌器（Whisk）。

樹脂鏟
材質為耐熱樹脂。可以將奶油整塊切下，或是進行攪拌。

擠花袋

從花嘴將奶油擠出，用來裝飾甜點的袋子。有各種造型的花嘴存在。

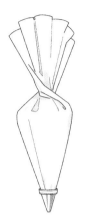

花嘴

圓嘴
用奶油裝飾蛋糕時，最為普遍的造型。

星型嘴
用途與圓嘴幾乎相同，可以擠出星型的華麗造型。

聖奧諾雷花嘴
有 V 字型的開口，可以進行立體性的複雜裝飾。名稱來自巴黎數一數二的名牌店面所聚集的「聖奧諾雷街」。

蒙布朗嘴
有多個小洞，可以擠出絲狀奶油。會用在蒙布朗等蛋糕上。

各種刀具

A　萬用菜刀
魚、肉、菜都可以使用的多功能菜刀，在日本也被稱為三德菜刀。

B　主廚刀（西洋菜刀）
刀身較長，可以用來切大型的肉類或蔬菜。

C　水果刀
有著小型、輕巧的設計，方便使用者將水果或蔬菜的皮剝下。

D　麵包刀
用來切麵包的道具，刀刃上有鋸齒，切的時候可以不損壞麵包的外形。

E　抹刀
刀身薄有彈性，用來塗抹奶油或是果醬。

F　削皮刀
刀刃上有鋸齒，在切小型麵包或乳酪時不會損壞整體造型。

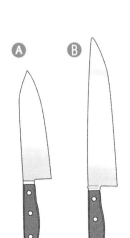

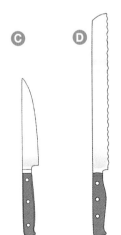

學生制服

正式裝扮

和服

警務・專業人員

餐飲、商店

運輸、從業員

運動

繪畫技術講座

空服員

在飛機上進行廣播或為旅客提供服務的女性所穿的制服。制服的造型以「安心」與「信賴」為基本，並同時讓人感到「變革」與「新潮」為設計主軸。特徵是衣領的方巾。

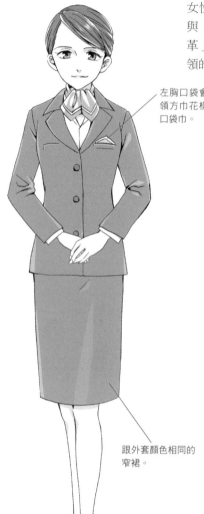

左胸口袋會有跟衣領方巾花樣相同的口袋巾。

跟外套顏色相同的窄裙。

Back

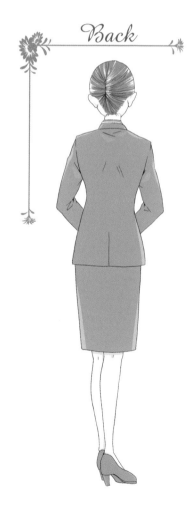

車掌小姐

鐵路局之中在火車內或月台活動的人員所穿的制服。用灰色或深藍色的西裝外套,配上藍色或粉紅的襯衫。帽子中央會有鐵路局的公司標誌,男女造型有別。

帽緣前方為水平,
後方摺起。

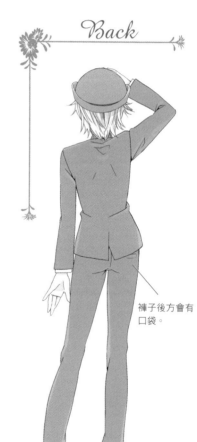

Back

褲子後方會有
口袋。

學生制服

正式裝扮

和服

警務・專業人員

餐飲、商店

運輸、從業員

運動

繪畫技術講座

73

學生制服

正式裝扮

和服

警務・專業人員

餐飲、商店

運輸、從業員

運動

繪畫技術講座

火車販賣員

在新幹線（火車）內販賣食物跟禮品的人員所穿的制服。色彩跟造型會隨著地區而不同。不會使用緞帶跟領帶，而是在頸部直接打上色彩鮮艷的方巾來進行裝飾。

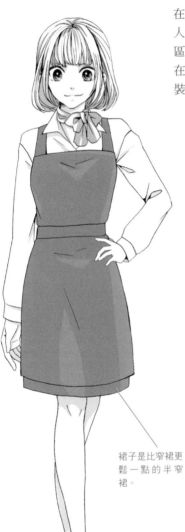

裙子是比窄裙更鬆一點的半窄裙。

Back

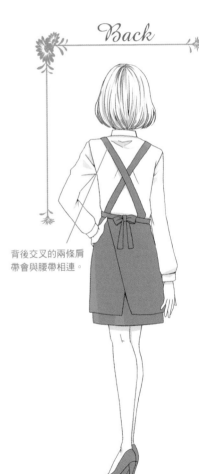

背後交叉的兩條肩帶會與腰帶相連。

客服人員

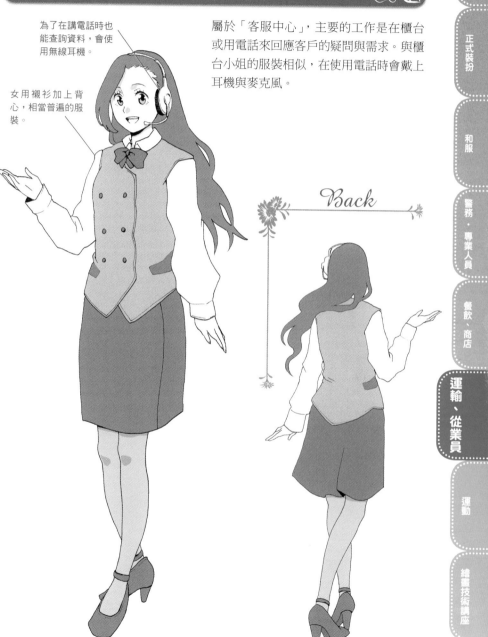

為了在講電話時也能查詢資料，會使用無線耳機。

女用襯衫加上背心，相當普遍的服裝。

屬於「客服中心」，主要的工作是在櫃台或用電話來回應客戶的疑問與需求。與櫃台小姐的服裝相似，在使用電話時會戴上耳機與麥克風。

Back

學生制服

正式裝扮

和服

警務‧專業人員

餐飲‧商店

運輸‧從業員

運動

繪畫技術講座

75

學生制服

正式裝扮

和服

警務・專業人員

餐飲、商店

運輸、從業員

運動

繪畫技術講座

導遊小姐

工作是在觀光巴士上進行播報，或是介紹景點。當導遊小姐必須要有「添乘員」（導覽人員）的證照，需事先接受地理、歷史、發音、駕駛、歌唱、指揮車輛等各種訓練。

服裝隨著公司而不同，大多會是可愛的鮮艷色彩。

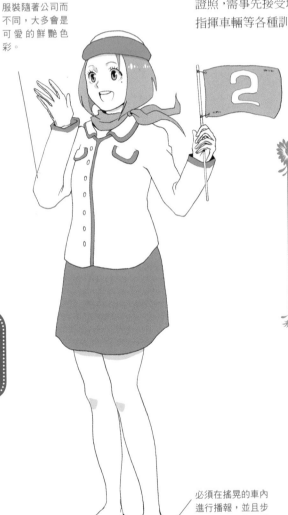

Back

必須在搖晃的車內進行播報，並且步行較長的距離，不會選擇鞋跟太高的款式。

海洋馴獸師

在水族館中，對海豚、海獅、企鵝進行訓練、餵食，並在表演時擔任司儀的人員。

※ 圖中所穿的是進行海豚表演時的連身防水服。

沖浪時也會用到的潛水服。具有良好的保溫性，結構也非常堅固。

Back

※ 表演以外的時候會穿 T 恤或針織外套，再加上防水布料的上衣跟長靴。

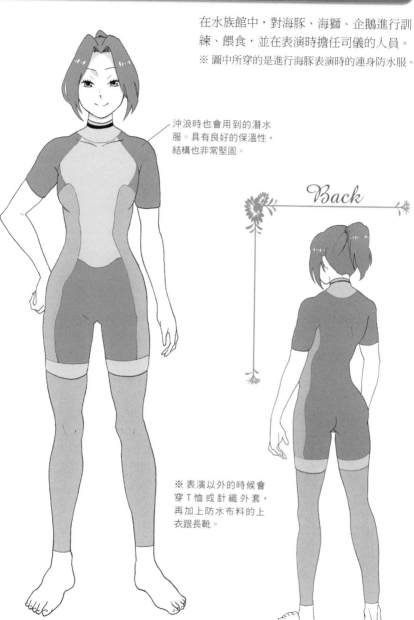

學生制服

正式裝扮

和服

警務・專業人員

餐飲、商店

運輸、從業員

運動

繪畫技術講座

各種配件

無線麥克風

在月台進行播報時所使用的麥克風。構造小巧輕盈，就算長時間拿著也不會累。

訊號燈

跟麥克風一樣由站務員來使用。在較大的站使用發出亮光來當作訊號，從月台兩端來確認安全。

耳機
與麥克風

讓服務人員與操作員可以一邊用手進行作業一邊接聽電話的道具。也有單邊耳機的類型，一邊聽取訊息一邊與人交談。

觀光巴士

印有旅行社標誌與裝飾的大型巴士，座位數量 50 ～ 60 左右。大多採用座椅位置較高的 "高層（High Decker）巴士"，讓旅客可以享受窗外美麗的景色，下層空出來的空間則可以放行李。

導遊小姐的帽子

不同旅行社會有不同的設計，大多有著柔和的顏色，採用圓弧造型來搭配緞帶等可愛的設計。

救命胴衣 LIFE VEST ADULT/CHILD

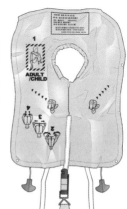

救生衣（開封時）

搭乘飛機或船舶時，旅客、組員每人都會發到一件。穿的時候將頭套進中央的圓圈。除了保護頭部跟頸部不受撞擊傷害，還能在落海的時候當作救生衣使用。

救生衣（收納時）

裝有救生衣的袋子。為了在座位後方等狹小的空間放置足夠的數量，會盡可能減少體積，並維持柔軟的構造。

旅行用皮箱
(Travel Case)

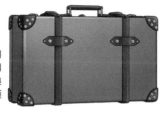

可以放置大量行李的旅行用皮箱。在英國、美國所使用的類型之中，屬於比較古典的風格。有時外側會有放護照用的開放式夾層。

旅行箱（Suitcase）

容量比皮箱更大的類型，會用硬鋁等堅固、輕盈的材料來製造，並裝上鎖來提高安全性。下方有車輪，讓使用者在重量過重的時候可以用推的方式來搬運。

拉桿旅行箱
(Trolley Bag)

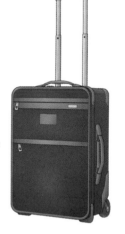

跟旅行箱一樣下方有車輪腳架，比旅行箱更為小型。提把的部分可以伸縮，就一般提箱來說使用起來也很方便。有些類型可以將車輪、提把、包包分別卸下。

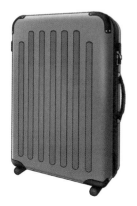

圓桶包
(Drum Bag)

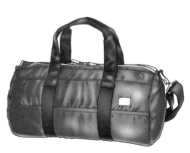

可以塞入許多行李的旅行包。讓運動選手用來裝衣服跟簡單隨身用品。

學生制服

正式裝扮

和服

警務・專業人員

餐飲、商店

運輸、從業員

運動

繪畫技術講座

壘球

日本壘球代表的制服，使用輕盈又貼身的材質。胸口的『Japan』以「永遠持續擴大的宇宙」為設計概念。壘球各個壘包之間的距離較短、不可以盜壘、投手只能由下往上投等等，詳細規則與棒球不同。

將衣領稍微提高，避免脖子太熱。

有些選手會穿長袖的內衣。

Back

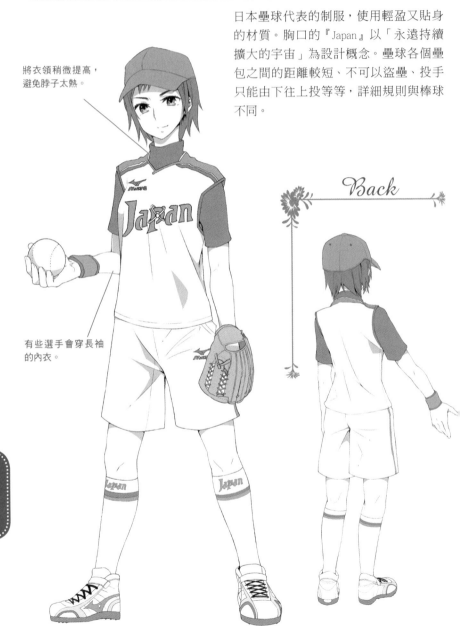

田徑

各種顏色與線條等等，設計上會有不同的變化。

為了不妨礙到行動，會盡可能不讓布料觸碰肌膚。也有上下分離，露出肚臍的款式，不論哪種造型都會盡可能降低空氣阻力，讓選手可以創下最好的成績。

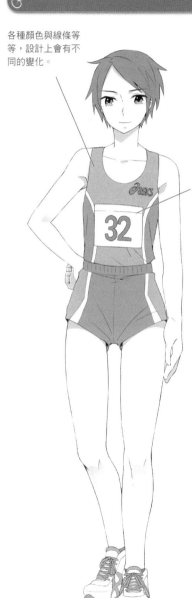

為了從遠方也能辨識，選手號碼會以大字清楚標示。

學生制服

正式裝扮

和服

警務・專業人員

餐飲、商店

運輸、從業員

運動

繪畫技術講座

Back

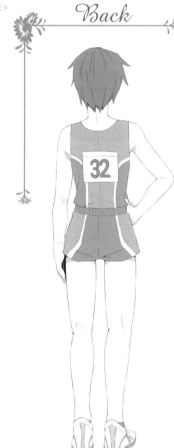

學生制服

正式裝扮

和服

警務・專業人員

餐飲、商店

運輸、從業員

運動

繪畫技術講座

排球

2010 世界排球錦標賽的制服，採用沒有袖子的設計。國際性比賽所使用的制服，會隨著比賽地點的氣候來改變布料。

代表日本的選手會繡上日本國旗。

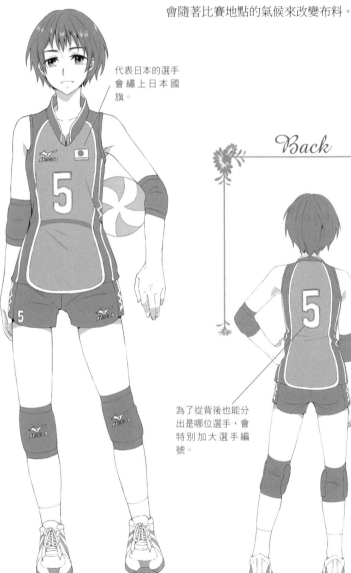

為了從背後也能分出是哪位選手，會特別加大選手編號。

學生制服

正式裝扮

和服

警務‧專業人員

餐飲、商店

運輸、從業員

運動

繪畫技術講座

網球

長頭髮的選手會用太陽帽來取代一般帽子。

用伸展性的布料讓選手容易運動。大賽中會穿上稱為 Skort（Skirt ＋ Shorts），用裙子組合短褲的褲裙。有時也會有「必須要有衣領」等賽場規定。

會用手帶來避免汗流到掌心。

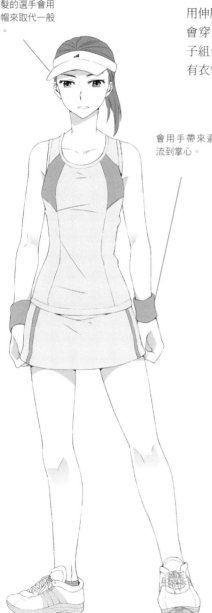

$\mathcal{B}ack$

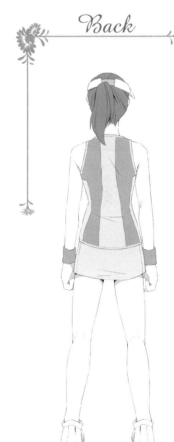

學生制服

正式裝扮

和服

警務．專業人員

餐飲．商店

運輸．從業員

運動

繪畫技術講座

啦啦隊

容易運動並且突顯女性魅力的造型，裙子大多為百褶裙（或是盒褶裙）。也有連身式的制服。

大多會統一上下的顏色。

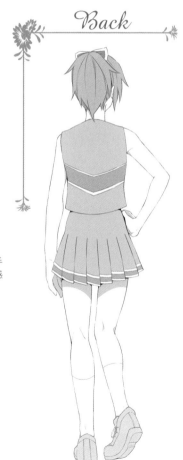

彩球（Pom-pon）。幫人加油時拿在手中，增加亮麗的感覺來炒熱氣氛。

學生制服

正式裝扮

和服

警務・專業人員

餐飲、商店

運輸、從業員

運動

繪畫技術講座

滑雪

滑雪裝可大分為外衣與內衣，除此之外還須要滑雪板、滑雪杖、滑雪靴、護目鏡、滑雪裝、滑雪手套、帽子、護具等裝備

附帶有收納隨身用品的口袋。

Back

前端往上翻，長度為 1～2 公尺。

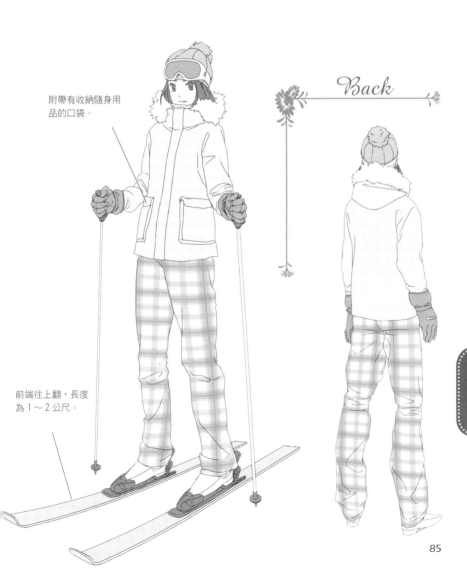

學生制服

正式裝扮

和服

警務・專業人員

餐飲・商店

運輸・從業員

運動

繪畫技術講座

桌球

桌球制服的上衣會採用 Polo 衫或是接近 T 恤的設計，下方基本上是較短的褲裙。在日本國內的正式比賽中，只要事先確認設計不會妨礙到比賽，也能使用非制式的服裝。

造型大多與網球制服類似。

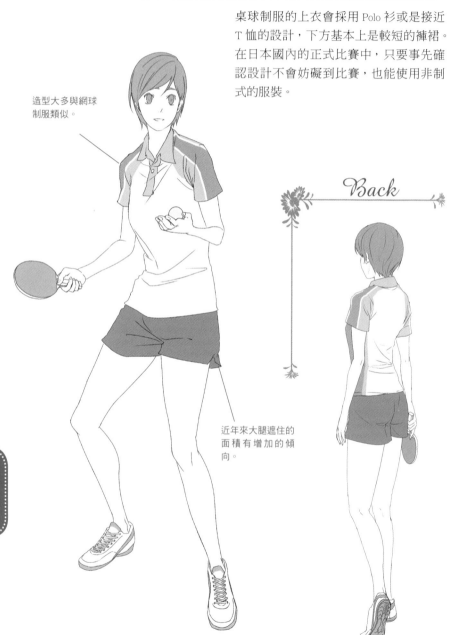

近年來大腿遮住的面積有增加的傾向。

袋棍球

為了用網子的部分捕捉
到球，必須迅速揮動球
桿，使用稱為 Cradle
的技巧

日本的女子袋棍球會使用木製或金屬製的
球棍，制服則是襯衫與一片裙。除了守門
員（GK）以外，所有選手都必須裝備護
口器（牙套）。隨著速度越來越快，也有
選手裝備護眼具。

用來保護臉部跟眼
睛的護眼具。

Back

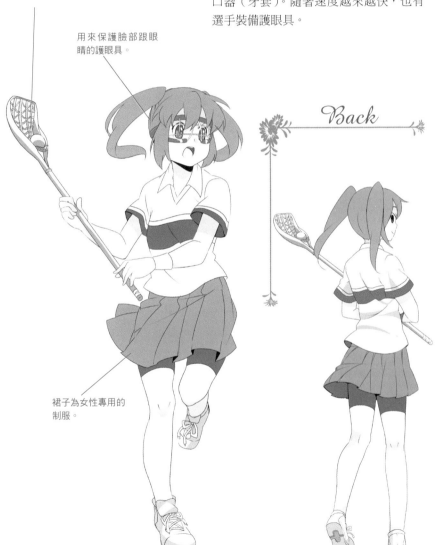

裙子為女性專用的
制服。

學生制服

正式裝扮

和服

警務・專業人員

餐飲、商店

運輸、從業員

運動

繪畫技術講座

學生制服

正式裝扮

和服

警務・專業人員

餐飲・商店

運輸、從業員

運動

繪畫技術講座

弓道

在練習跟比賽時會穿弓道服。祝賀射會（慶典）跟段位審查時則會穿和服。皮製的胸甲是女性才有的裝備。

上衣為白筒袖。袴則沒有腰板，為黑色或深藍色。

射箭時胸部有可能會碰到弓弦，因此一定要裝備胸甲。

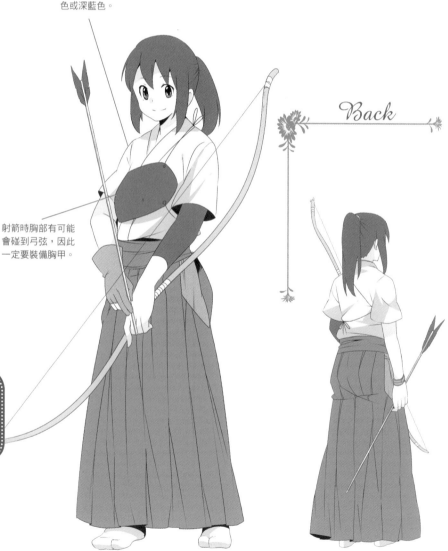

學生制服

正式裝扮

和服

警務・專業人員

餐飲、商店

運輸、從業員

運動

繪畫技術講座

韻律體操

身穿擁有高伸縮性，被稱為"Leotard"（緊身衣）的服裝。下半身則是絲襪、體操鞋或舞鞋。競技內容著重於技術跟美感，因此非常重視服裝的設計、色彩、裝飾。化妝當然也是評比標準之一。

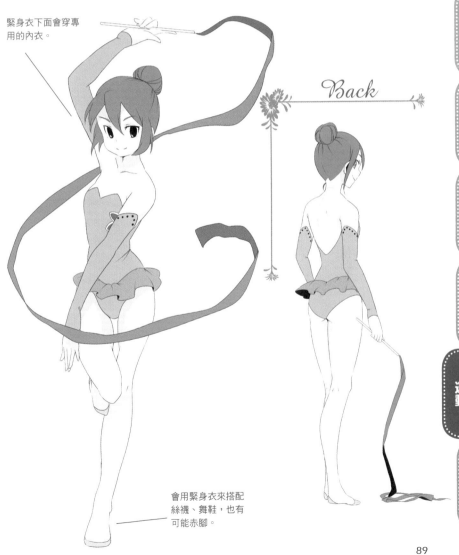

緊身衣下面會穿專用的內衣。

Back

會用緊身衣來搭配絲襪、舞鞋，也有可能赤腳。

89

學生制服

正式裝扮

和服

警務‧專業人員

餐飲‧商店

運輸‧從業員

運動

繪畫技術講座

花式溜冰

前提是維持運動競賽應有的品格。大多
會用緊身衣來組合迷你裙，以免妨礙到
跳躍，進行冰舞的時候則是會將裙子長
度加長。

為了在照明之下更
為顯眼，會使用具
有光澤的緞紋布或
皮革等多元的材料、
亮片。

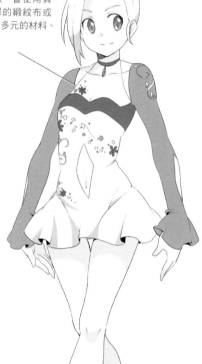

Back

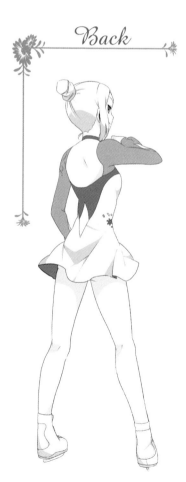

穿上皮膚色的內衣
或長襪，以避免露
出太多的肌膚。

騎馬

騎馬用的服裝。上衣後方的下襬會分叉，以免妨礙騎士上下馬及對馬下達指令。褲子為貼身造型。

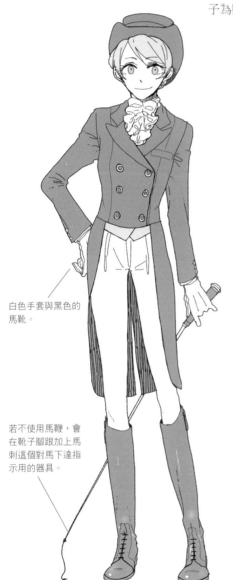

白色手套與黑色的馬靴。

若不使用馬鞭，會在靴子腳跟加上馬刺這個對馬下達指示用的器具。

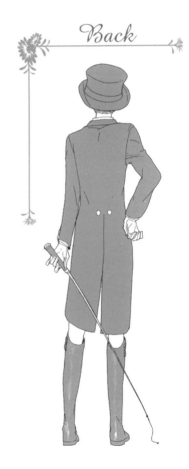

學生制服

正式裝扮

和服

警務‧專業人員

餐飲、商店

運輸、從業員

運動

繪畫技術講座

各種運動用品

單板滑雪

單板滑雪專用的滑雪板。周圍施加有特殊的邊緣（Edge）加工，讓使用者可以在雪上進行操控。鞋套直接固定在板上。

滑雪杖

滑雪時用來加速跟減速（停止）的手杖，兩根一組。加速的時候會夾在腋下。大多用碳纖維或鋁合金來製造，輕盈且容易使用。

壘球

不論軟式還是硬式都與棒球類似，但尺寸較大。

排球

國際比賽所採用的排球。跟指定為白色的校用排球不同，會漆成彩色讓人容易辨識。

桌球拍、桌球

分成直板（左）跟橫拍（右）兩種類型。職業球員大多會使用兩面都能擊球的橫拍。為了讓對手容易分辨正反，規定球拍的兩面必須使用不同顏色的橡膠。

胸甲（弓道）

射箭時防止弓弦傷到胸部的護具。皮製為主流，男性在穿著便服射箭時也會使用。覆蓋範圍左右不同，不過並沒有規定穿戴方向。

短棒（Club）

韻律體操所使用的道具之一。會用聚胺酯、塑膠等較輕的材料來製造。

冰刀溜冰鞋（花式溜冰）

用於在冰上滑行的靴子，彎曲的部分請注意，刀刃是以較短的曲線描繪而成。附帶說明，速度滑冰鞋的刀刃部分會比較長，且刀刃前端沒有鋸齒部分。

緞帶（彩帶）

韻律體操所使用的道具之一。材料以緞紋布為主，包含棍棒在內的長度總共有 6 公尺。

球棍（Crosse）

袋棍球所使用的球棍，原本為木製，現在則是以金屬製為主流。

水壺

進行足球、籃球等運動時，放在助手席或球場邊緣，裝有運動飲料的水壺。可以在休息或任意的時間點補充水份。

馬鞭

騎馬時用來控制馬兒的道具。長度 60 公分左右，前端的小型塑膠板可以在揮動時發出「咻」的聲音。目的不在於擊打馬兒來給予痛楚，而是用聲音造成的刺激來對馬下達命令。

學生制服

正式裝扮

和服

警務・專業人員

餐飲・商店

運輸・從業員

運動

繪畫技術講座

裙子的畫法

制服、女用西裝、洋裝等等，「裙子」會出現在各式各樣的場合之中。在此詳細介紹裙子的畫法，以及如何按照走向、形狀、長度來讓皺褶產生變化。

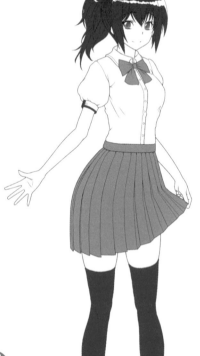

● 百褶裙皺褶的畫法

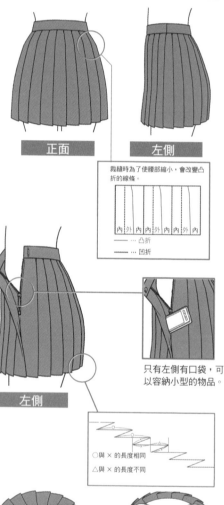

正面　　　左側

裁縫時為了使腰部縮小，會改變凸折的線條。

內 外 內 內 外 內 內 外 內

—— …凸折

----- …凹折

左側

只有左側有口袋，可以容納小型的物品。

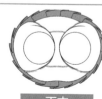

○與 × 的長度相同

△與 × 的長度不同

上方　　　下方

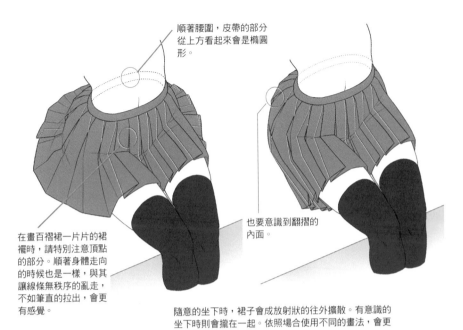

順著腰圍，皮帶的部分從上方看起來會是橢圓形。

也要意識到翻摺的內面。

在畫百褶裙一片片的裙襬時，請特別注意頂點的部分。順著身體走向的時候也是一樣，與其讓線條無秩序的亂走，不如筆直的拉出，會更有感覺。

隨意的坐下時，裙子會成放射狀的往外擴散。有意識的坐下時則會攏在一起。依照場合使用不同的畫法，會更加生動。

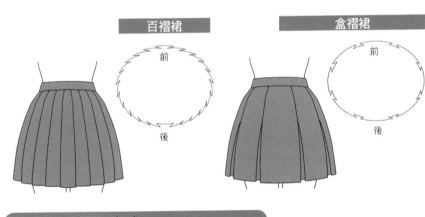

百褶裙

前

後

盒褶裙

前

後

⦿ 裙子的固定方式

鉤子

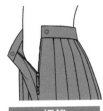

押鈕

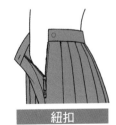

紐扣

學生制服

正式裝扮

和服

警務・專業人員

餐飲、商店

運輸、從業員

運動

繪畫技術講座

◉ 各種類型的裙子

一片裙

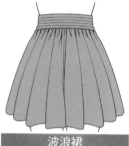

波浪裙

人魚長裙

拼接裙

窄裙

褲裙

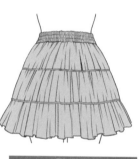

階層裙

百褶裙

低腰裙

綯褶裙

● 裙子被風吹動時…

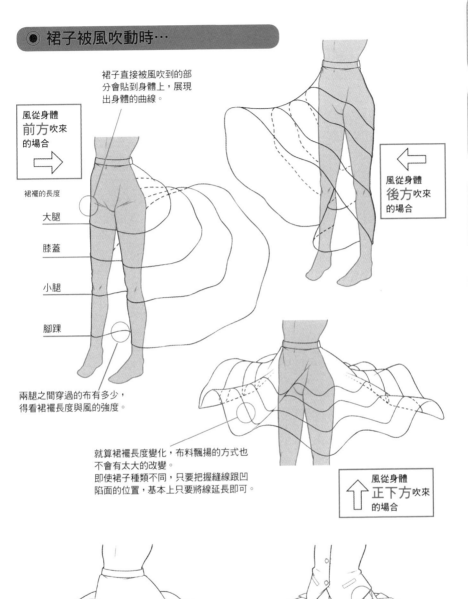

裙子直接被風吹到的部分會貼到身體上，展現出身體的曲線。

風從身體**前方**吹來的場合　⇒

裙襬的長度

大腿

膝蓋

小腿

腳踝

風從身體**後方**吹來的場合　⇐

兩腿之間穿過的布有多少，得看裙襬長度與風的強度。

就算裙襬長度變化，布料飄揚的方式也不會有太大的改變。
即使裙子種類不同，只要把握縫線跟凹陷面的位置，基本上只要將線延長即可。

風從身體**正下方**吹來的場合　↑

盒褶裙會在縫線的位置讓布產生角度，對伸展與飄起來的方式造成變化。

百褶裙等，從裙子內面往外突出的部分容易聚集空氣，因此也比較容易受力，被風吹到時會第一個往上飄起來。

上衣的位置跟重量，會影響到裙子飄起來的部位。

學生制服

正式裝扮

和服

警務・專業人員

餐飲、商店

運輸、從業員

運動

繪畫技術講座

胸部的畫法

在此介紹各種胸部的形狀。

● 各種胸部的形狀

1 盤形

上胸圍與下胸圍的高低差非常少，幾乎沒有鼓起的感覺。大多為 AA～A 罩杯。

2 圓錐形

高比底還要長，往外突出的類型。一般所謂的火箭（飛彈）胸部。

3 吊鐘形

跟圓錐形相比乳頭的位置更往下方移動，給人下垂的感覺。從正面看來像水滴一樣。上胸圍與下胸圍的落差越大，就越容易下垂。

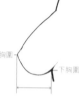

4 三角型

從側面看來像三角形一般，胸部沒有什麼厚度，給人尚未成熟的感覺。乳頭朝上。

5 碗狀

將圓分割成兩半的形狀，比盤形更為突起但高的長度較短，有如將碗蓋起來。日本人之中最為普遍的類型。

6 半球形

底跟高幾乎相同，整體形狀圓圓鼓起。日本人之中很少看到的類型。

● 胸部的比例

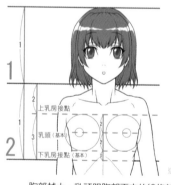

上乳房接點
乳頭（基本）
下乳房接點（基本）

胸部越大，乳頭跟胸部下方的線條就越會受到重力影響，朝下方變形。

用腋窩與胸部上方的空間，來製造出量感。

並用皮膚重疊的部分來創造出重力的感覺。

這邊　變成這樣

不是球體，而是裝有水的袋子。

基本上就算胸部變大，跟身體相接的面積也不會有所改變。

98

學生制服

正式裝扮

和服

警務・專業人員

餐飲・商店

運輸・從業員

運動

繪畫技術講座

● 隨著身體姿勢而變化的胸部

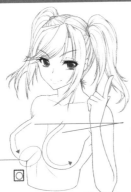

一邊肩膀往上抬起時，另一邊肩膀會自然的下降。

美麗的胸部大多會用這種曲線來繪製。

胸部皮膚重疊的部分，其線條要意識到量感跟重力。

基本狀態

移動肩膀時，胸部接面上方的線條會被肩膀拉動，讓胸部也跟著移動。

將單手舉起

胸部跟肌膚相接部分的線條，若是細一點，甚至消失的話，可以更加突顯緊密相貼與柔軟的感覺。

將胸部往上或往中間推的話，就會在乳房上方接點產生皺紋，形成乳溝。

往中央推

以胸罩撐托

胸部就像裝了水的袋子一般，受到重力壓迫時會往斜下方移動。完全平躺的話，則會因為重力與本身的重量而變扁。

往重力拉扯的方向筆直下垂。下垂時要注意乳頭的位置跟方向。不可以忘記胸部原本應有的形狀！

平躺

趴下

皺褶的畫法

繪製衣服皺褶時的重點。

◉ 皺褶分成三大類

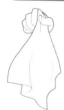

下垂

皺褶給人輕飄飄的感覺。

（布本身的重量、重力所造成的皺褶）

緊縮

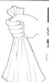

密集的皺褶會往壓緊的方向集中。

（被緊握時的皺褶）

伸展

往拉扯方向呈直線性的皺褶。

（被拉扯時的皺褶）

◉ 意識到隱藏在衣服下的身體

「畫好衣服之後，發現手腳關節的位置有點奇怪」

「感覺衣服凹陷到身體內部」

是否曾經因為這些事情而煩惱呢？

只要在畫衣服之前先勾出身體線條，這些問題大多都可以得到解決。

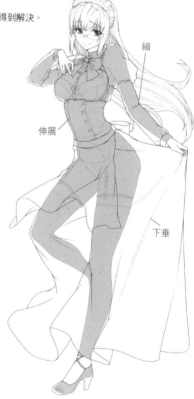

著衣前

彎 彎 彎 彎 彎 彎 彎 彎 彎 彎 彎 彎

著衣後

縮

伸展

下垂

衣服的皺褶會出現在身體彎曲的部位。

重點是仔細觀察哪個部位凸出，哪個部位凹陷。

學生制服

正式裝扮

和服

警務、專業人員

餐飲、商店

運輸、從業員

運動

繪畫技術講座

● 姿勢跟衣服所形成的皺褶

沒有公主線，伸縮性較低的衣服，會在凸出的部分隨著重力下垂。

基本狀態

將手抬起時，衣服的布料會跟胸部一樣，被提起的肩膀拉扯。

將單手舉起

將胸部往上推，皺褶會聚集在乳溝的部分。

雙手交叉於胸，讓胸部下方的衣服緊縮。

往中央推

毛衣等布料較厚的衣物，可以用比較多條的長線來形成下垂的感覺。

以胸罩撐托

意識到身體的曲線來增加皺褶，可以增添嬌艷的感覺。

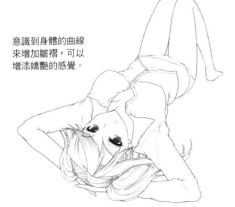

平躺

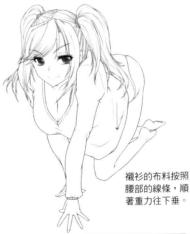

襯衫的布料按照腰部的線條，順著重力往下垂。

趴下

學生制服

正式裝扮

和服

警務‧專業人員

餐飲、商店

運輸、從業員

運動

繪畫技術講座

如何畫出女性魅力

畫出女性魅力的重點為何？讓我們用男性的身體來互相比較看看，從各個部位來進行確認。

● 比較男女的體型

跟男性相比，女性身體寬度較窄，最寬的部位頂多只有兩個頭身。
必須注意，男性的肚臍位於腰線上方，或是同樣高度，女性則是在腰部下方。因此跟手肘相對應的位置也會不同。手腕的位置則是男女相同，大多在胯下的高度。

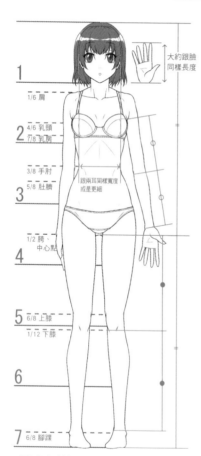

1
大約跟臉同樣長度
1/6 肩
2 4/6 乳頭
7/8 乳房
3/8 手肘
5/8 肚臍
3 跟兩耳間寬度或是更細
1/2 胯、中心點
4
5 6/8 上膝
1/12 下膝
6
7 6/8 腳踝

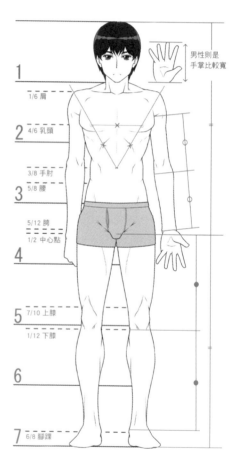

1
男性則是手掌比較寬
1/6 肩
2 4/6 乳頭
3/8 手肘
5/8 腰
5/12 胯
1/2 中心點
4
5 7/10 上膝
1/12 下膝
6
7 6/8 腳踝

■ 全身比例
腕部為「手肘到手腕的長度」與「腋下到手肘的長度」比率相同，
腳部則是「胯下到膝蓋」與「膝蓋到腳踝」比率相同。
全身則是「頭頂到胯下」與「胯下到腳尖」比率相同。

◉ 必須意識到的重點

臉

就比率來看，○、△、□各自的長度相同。在內圓的臉部中央勾出十字的基準線，並將頭部整體的寬度分成三等份。畫在臉上的橫線與頭部三等份的直線交叉的部位，就是畫上眼睛的地方。

將臉的高度分成三等份，中央框格的高度，大約就是眼睛的大小。

將這個高度加大來畫出圓滾滾的眼睛，角色年齡就會下降，若是縮小來畫出細長的眼睛，則角色年齡就會提高。

全身

特別去意識到臉頰的圓弧，讓下巴稍微突出。

整體給人圓融的感覺，肩膀基本上會往下垂。

就算份量不大，也要意識到圓滿跟柔軟的感覺。

大腿外側線條的位置，會比臀部的線條更加外側。

腰

讓貼身衣物稍微往身體內部吃進去，可以表現出柔軟肌膚的肉感。不過得注意不要太過頭。

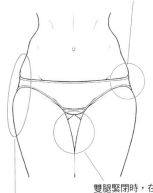

女性的骨盤較大，兩腿之間會有點距離。

內彎

腳踝較細

雙腿緊閉時，在兩腿之間畫出菱形的空白，這是女性肉體上的特徵之一。

腳掌比臉要小。

加大腰部周圍跟臀部的份量，可以強調女性肉體的性徵。

アミューズメントメディア総合学院（Amusement Media 綜合學院）

培訓出業界一流專業人士的課程，由現職專業講師授課的「實踐教育」。除了在學期間之外，畢業後也持續支援畢業生的「產學共同系統」。用高品質的教育跟專業的創作環境「產學共同實踐教育」，培養出可以在漫畫、插畫、動畫、電玩、小説、聲優等娛樂產業中長期活躍的人材。

http://www.amgakuin.co.jp

TITLE

漫畫角色 服裝設計輯 女子制服篇

STAFF

出版	瑞昇文化事業股份有限公司
監修	アミューズメントメディア総合学院
譯者	高詹燦　黃正由
總編輯	郭湘齡
責任編輯	王瓊苹
文字編輯	林修敏　黃雅琳
美術編輯	李宜靜
排版	李宜靜
製版	明宏彩色照相製版股份有限公司
印刷	桂林彩色印刷股份有限公司
法律顧問	經兆國際法律事務所　黃沛聲律師
戶名	瑞昇文化事業股份有限公司
劃撥帳號	19598343
地址	新北市中和區景平路464巷2弄1-4號
電話	(02)2945-3191
傳真	(02)2945-3190
網址	www.rising-books.com.tw
Mail	resing@ms34.hinet.net
本版日期	2016年2月
定價	300元

國家圖書館出版品預行編目資料

漫畫角色服裝設計輯. 女子制服篇／アミューズメントメディア総合学院監修;高詹燦,黃正由譯.
-- 初版. -- 新北市:瑞昇文化，2012.07
104面；14.8 x 21 公分

ISBN　978-986-5957-16-2 (平裝)

1. 漫畫　2. 繪畫技法

947.41　　　　　　　　　　101013877

ORIGINAL JAPANESE EDITION STAFF

アミューズメントメディア総合学院
野口周三
若菜和広
曽我多朗
脇 功一
三浦奈緒
大石准也
長船海里

カバーイラスト
宗正うみこ

作画協力（50音順）
あおやまん
あかつき
安佐ジロウ
小川真唯
長船海里
カガミツキ
かわたれ
きりりん
栄上けいじ
正午あきら
橘ぽん
土星フジコ
dot
新月竜
ヒトエ
雛咲瑠遮
平鍋ハナ
minoa
宗正うみこ

本文デザイン
佐野裕美子

カバーデザイン
萩原 睦（志岐デザイン事務所）

企画編集
森 基子（廣済堂出版）